エクスフォーメション

Ex-formation植物

視覺藝術聯想集

CONTENTS 目次

PROLOGUE 在白神山地思考植物

原研哉｜Hara Kenya

原研哉專題研究班的暑期研習活動

　　每年，專題研究班舉辦暑期研習活動，已成慣例。平時我在大學裡每星期授課一次，藉此了解每位同學的研究進度，有時大家會一起討論，相互提出意見。雖然這樣的研究步調非常理想，但我還是希望能夠找個機會，藉由共同研究一項主題，來凝聚同學齊心為某件事努力的意識。而且，難得成為共處一年的研究班同窗，我也希望他們能在心中留下一些共同的回憶。舉辦暑期研習活動就是最好的方法。前往一個特別的地方，體驗當地特有的事物，並且針對某個主題大家相互討論主題。也許這樣的活動看似浪費時間，但在過程中意外地會讓我們的想法更豐富多元。這或許也是我自己希望擁有這樣的時間，才會不間斷地到大學上課的原因吧。當然對學生而言，也有預防暑假期間研究意願怠惰的效果。

白神山地

　　二〇〇七年度的研習活動地點決定在「白神山地」。該地生長著一大片在八千年前即形成的山毛櫸森林，同時也被列入世界

界遺產之一。據說宮崎駿在構思動畫《魔法公主》時便是以此地為靈感，而「白神」這個名字也深具魅力。那時候我恰巧聽見一位作家朋友轉述他和腦科學研究專家茂木健一郎到當地採訪的事。他們倆請當地方言稱為「MATAGI」的專業獵人，引領他們走過普通人無法找到的，像是獸徑又或連路都稱不上的小路，在山毛櫸林之間遊晃漫步。他們夜宿在山中供臨時設備簡易的「MATAGI小屋」，深度親近平常登山健行時難以接觸到的大自然。在小屋中，烹煮簡單的火鍋，品嚐從森林中摘採的山菜，都是極為難得珍貴的體驗。

　　二○○七年度，專題研究班的研究主題是 Ex-formation「植物」。關於 Ex-formation，後續會我會詳加說明。簡言之，我們決定的共同主題是，如何將「植物」這項概念，令眾人耳目一新地展現或表現出來。平時，研究生每個人都有自己的研究主題，但在這個專題研究過程中，大家有機會共同研究一個比較大的主題。如此一來，經由對照或結合其他研究，讓自己的研究內容更為豐富，認識也更加深入。

　　至今，原研哉專題研究班已有多項共同研究活動，每年的

主題都不相同。這些主題靈感並非憑空而來，而是盡量不重複前一年的研究軌跡，刻意挑選毫不相關的概念。將過往的主題一字排開，就是「四萬十川」、「RESORT」、「皺」，以及「植物」。

因此，二○○七年度就有十五名學生加上一名老師成天盯著「植物」觀看。研習地點決定在「白神山地」。我向作家友人打聽「白神MATAGI旅行社」的聯絡方式，委託旅行社安排行程。於是，專題研究班全員就踏上了白神MATAGI之旅。

前往從神話時代存續至今的山毛櫸森林

白神山地橫跨在青森縣與秋田縣的交界。我們從秋田縣境內入山，成員各自前往(位於秋田縣本莊市)小鎮西目町的某間溫泉旅館集合。結果，只有我一人提早抵達，於是，我打算在CHECK-IN之前，先在大廳一角坐下來寫寫稿子。沒想到計畫落空了。在這小小的溫泉旅館大廳裡，大白天竟有一群老先生老太太興高采烈地唱著卡拉OK。而且聽說每天都是如此。卡拉OK已經是現代日本人的日常娛樂之一，老人家因而變得更有朝氣也是好事一樁。只是，在這座靠近白神山地的小鎮上，在大白

天的溫泉旅館裡，竟會上演著這麼熱鬧的卡拉OK活動，誰能想到呢？該不會這些老人家都是《魔法公主》裡魔法族的一員吧。實在沒辦法，我只好到商店買個帶皮的煙燻鮭魚，邊含咬著邊坐在大廳裡落寞地望著電腦螢幕。終於，學生們陸續抵達了。

　　我們隨即分配房間，進房洗澡，換上浴衣後，相偕至大廳用餐，並且彼此討論著這次的主題「植物」。由於隔天還要早起，因此第一天的討論便草草結束，各自回房就寢。雖然討論尚未熱絡，但專題研究班的暑期集訓就此揭開序幕。

　　翌日早晨，我們準備著手做便當。起初想拜託旅館幫我們做，但是夏天食物容易腐壞，再加上現在這世上誰都不想擔負責任，他們怎麼也不願意。於是我們決定自己動手做飯糰。我的專題研究班裡共有十五名學生，男生兩名。其中一名因為身體不適不克參加這次的研習活動。原先以為女生多應該會進行得頗順利，然而事實並非如此。原來大多數的女同學沒有做過飯糰，而且她們不想直接用手去抓米飯，只肯放在保鮮膜上捏啊捏，這當然不會成功啊。但很明顯的，我做的飯糰比其他人的都大。不曉得學生們願不願意品嚐這些特大號飯糰……

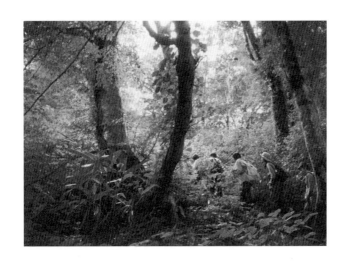

　　不久，「白神MATAGI旅行社」的MATAGI獵人——工藤光
治先生出現了。這位神情貌似演員笠智眾（以演出小津安二郎電影著稱
的名演員）的先生，不僅臉形神似，也讓人感覺是位人品端正的人。
在工藤先生的帶領下，我們搭上巴士前往山毛櫸森林的入口。據
工藤先生表示，MATAGI獵人一年只會進行五至十日的「熊獵」，
這是自古訂下的規矩，絕不濫捕亂獲。他們只獵捕冬眠初醒的
熊，目的是取得熊身上濃密的「冬毛」毛皮以及「熊膽」，熊在冬
眠時不進食，膽囊蓄積了大量的膽汁，趁其醒來後欲覓食之際加
以獵捕。據說在古代進行這樣的狩獵，是為了將毛皮與熊膽獻給
王公貴族。

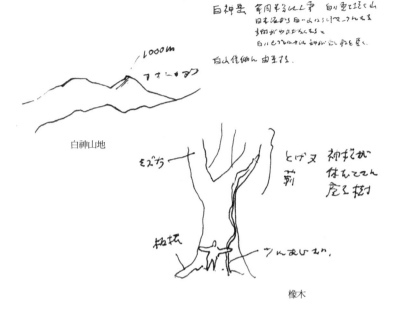

白神山地

橡木

山路漫步

接著，我們一行人走進山毛櫸森林。平時身體習慣仰賴交通工具來移動，所以這次徒步山路多少得有吃苦的覺悟。並且，山路還不是普通的山路，而是在天然的山毛櫸森林中MATAGI獵人專走的小路。然而，只見同學們毫不畏懼，一派開朗的模樣，絮絮叨叨地聊著天，宛如大伙上山健行般地邁步前進。事實上，山路並未想像中的險惡，坡度與高尾山（位於東京八王子市）的自然步道相差無幾。我們沿著山稜線慢慢爬上斜坡，途中，看到了有如神木般的巨大水栖（日本橡樹）。巨木主幹上纏繞著蔓繡球，神聖莊嚴之感油然而生。看到巨木總會喚起人們某種特別激動的情感，或許是因為時間之河在這些大樹身上幽幽地流過了千年之久，而那是我們人類生命永遠遙不可及的。

櫸樹葉

山毛櫸林是一片平實穩定的森林。樹木與樹木間有一定的間隔，走起來很輕鬆。山毛櫸平均樹齡約二百五十年。一棵樹大約可結四百萬顆果實，順利成長苗壯的只有其中的一顆，機率是四百萬分之一。山毛櫸的葉面上左右各有七、八條葉脈，形狀對襯工整。目前，有許多專家正從基因探究分析樹木的起源，也在白神山地進行許多研究。得知這片山毛櫸森林從八千年前就已存在的學說，正是研究成果之一。偶爾他們會發現，例如四棵山毛櫸的基因排列組合一模一樣的情況，推測是一棵倒地的山毛櫸，同時發了四株芽並且順利長成大樹所致。現代的MATAGI不僅是獵人，學識也非常豐富，聽工藤先生說這些事特別有意思。這一帶在被列為世界遺產之際，劃出了禁止進入與准許進入的地區界線，同時沿著山稜線鋪設了山毛櫸林中步道。負責統籌規劃的就是工藤先生。換言之，原研哉專題研究班一行人正走在「山中的一級國道」上呢。途中我們被一群中年男子超越了，工藤先生非常乾脆地禮讓先行。他說，「這時期的『黃蜂』非常凶猛，一不小心踩到了蜂巢可就糟糕了。不如讓他們去當先鋒吧。」原來看似平順的山路健行，還是有許多我們意不想到的細節得顧慮到。

假繡球

合花楸

　　上午我們大約步行了三個小時。工藤先生沿途解說各種花草
樹木，十分生動有趣。我們在行進之間也不忘邊速寫或筆記。例
如嫩芽像小小烏龜頭，葉子像手的形狀的「大葉龜之木」（假繡球）；
從樹枝的分叉處長出葉子，形狀像葫瓢的「夜叉柄枸」；像鶴展
翅起舞的「舞鶴草」等，不由得對於這些名字的由來深表佩服。
平常鮮少會這麼專心注意植物的特徵，一切都感到非常新鮮。途
中，工藤先生看到合花楸葉子轉紅時不禁笑了。原來合花楸是靠
著腐朽樹木的養分「恩澤」發芽成長至木葉茂盛的狀態。然而，
久未下雨，「恩澤」不再，「一時情急」的葉子全都轉紅了。對於
這麼一位看到樹木的不安而發笑、如此感性的MATAGI獵人，
我實在很感動。我們對樹木全然無知，一無所覺，他卻敏銳地察
覺到樹木的一切而真情流露。

　　半路上，竄出了一條日本蝮（毒蛇的一種）。工藤先生迅速用登
山杖的尖端壓制住蛇身，拿出刀子給予致命的一擊。「日本蝮通
常會成對出現，剛才殺死的是母蛇，所以公蛇必定在附近。實在
令人擔心，還是再趕點路再用中餐吧。」我們依照嚮導冷靜的指
示，提心吊膽地繼續我們的遊山之旅。

終於，一行人終於登上高倉森（山名），越過了山頭再走一小段路，便停下來吃午餐。此地海拔八百二十九公尺。便當正是早上做的飯糰。大家各自取出用鋁箔紙包著的飯糰大口吃了起來。適度的疲勞感，以及接近山頂的新鮮空氣，我們所做的飯糰一眨眼的工夫就全吃光了。做為飯後甜點的櫻桃也非常好吃。因為身處山中，原以為櫻桃籽吐到地上即可，卻被工藤先生的訓斥了一頓。原來，不隨意散布從其他地區帶進的活種，是保護山林的守則之一。

　　山毛櫸的成長需要十分充足的陽光，但是巨大山毛櫸林枝葉茂密，使得陽光不易射入林中。唯有在老樹生命走到盡頭倒下之後，年輕山毛櫸才能從間隙中吸收陽光，競相成長，最後贏得勝利者就擁有該位置。因此，每棵樹才會保持一定的間隔，絕不會密集生長。

　　「植物是水改變形態而形成的生物。水向陽光展開雙手的形態就是樹，就是繁茂的林葉。」工藤先生彷彿在吟頌詩歌般地說出這般話。爾後我才察覺這段話也觸動了好幾名同學的心，表現在他們的畢業研究作品上。

水山葵　　　　　　　　　　　　　蕨類植物

　　冬雪覆蓋的山麓，如今呈現夏日風情。茂盛的大樹正好為我們遮蔭，一路上涼爽舒適，我們沿著山稜線向前行進。大約過了五個小時，路程開始往下。進入山谷後，樹下的雜草變成了羊齒類植物。到處可見野生山葵，摘下葉子品嚐，盡是山葵衝鼻的香氣。不同於山脊，山谷的濕氣重，身體不停流汗，原本話說個不停的我們也逐漸閉口不語了。

　　途中，我們遇到一個陡峻的下坡。坡道沿路備有繩索，若不緊握繩索緩步下行，一旦滑倒跌落，後果難以想像。一路順利走來的研究生們不禁哀聲連連，頻頻叫苦。通常隊伍成列行走山路時，最前方的人最為輕鬆。因為領頭的人能夠依照自己的步伐前進，而後面的人則一心想著「得趕快跟上」，慢慢就會露出疲態。所以幾名不擅步行的同學安排走在前頭。走著走著，眼前突然出現一條必須攀附救生索才能下行的山徑時，大家不禁退縮了。如果沒有這些茂密的樹木與草叢，眼前幾乎就像一片險峻的絕壁陡坡，透過樹縫之間向下窺看，仍舊令人緊張地屏住了氣。然而，只見工藤先生不以為意，率先向下走去。

　　正當整隊團員個個哭喪著臉，慌亂成一團時，這段靠救生索

行走的陡坡路段總算結束了。在山中行走，下坡比上坡更為困難，走到最後膝蓋顫抖不停，一不留神失去平衡，就會跌個四腳朝天。我也好幾次跌個屁股著地，襯衫也因滿身大汗變得黏答答的。

　　儘管如此，當我們在一棵倒地的巨木上發現叢生的木耳時，大家又開心地摘取木耳來了。能夠在林中幸運獲得大自然贈予的禮物，內心深處有說不出的歡欣。曾經聽說舞茸這種菇類名字的由來，正是發現者找到舞茸時，欣喜若狂，歡欣起舞而得名。望著遍地摘也摘不完的菇類，會激起人類瘋狂的「收穫慾」，甚至有那麼一刻會昏了頭忘了節制。而當我回過神來，只見大家正忘我地瘋狂採集木耳。

　　就這樣，我們這批淒慘又糟糕的遊山團，大汗淋漓地扛著一大袋的木耳，費了一番功夫走回停車場。托專業導遊的福，我們總算穿越這一大片天然的山毛櫸森林。最後，工藤先生揶揄了我們一句：「你們一路上根本只顧著講話！」這似乎是這位寡言的MATAGI獵人對本班印象的總結。十四名喋喋不休、孱弱的年輕人，加上一名患有代謝症候群的老師，走過了白神山地，細細地領略了無上的滿足感。

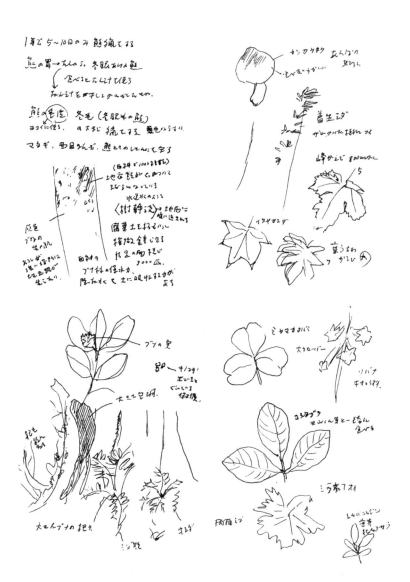

筆者的各種寫生素描

重新捕捉世界的概念裝置

　　Ex-formation是嘗試將已知的事物「未知化」的挑戰。目的並不在於知道或認識，而是「清楚自己的無知」，或是透過第一次觀賞、體驗事物的新鮮感，設法傳達事物的樣貌。其實這種方式並不容易。因為，我們通常認為獲得某些知識等同於「了解」，增加知識或資訊則是加深認識。

　　我們透過媒體傳遞接收信息、加以歸納總結之後，就認為自己完全掌握了某項事物的全貌。好比對於「阿茲海默症」、「聖嬰現象」、「Ina Bauer」（花式溜冰的技巧之一）等的了解，因為獲得片面信息，便以為自己「知道得很清楚」。但是，我們對於這個世界究竟真正知道多少？

　　「知道」的本質在於將已知的事物視為未知，不自我欺瞞掩飾，以戰戰兢兢的態度去審視事物的真正面貌。因為這個世界是永遠無法被完全解讀的，唯有了解這種解讀的不可能性，內心才能持續產生更豐富多元的驚喜、感動或疑問。這就是「創造」。創造不是將這個世界已知的事物加以置換的行動，而是將這個世界視為未知事物，心存敬畏並不斷感受這些不可思議。

創造不是填寫答案，而是提出質疑。

從溝通傳遞方面而言，資訊是刺激接收者腦部運轉的力量。認為自己「知道」反而會導致大腦運轉的停滯。對於已知事物能夠像初次觀賞般新鮮觀察，或許才是溝通傳遞和設計吧。

基於這個觀點，武藏野大學基礎設計學科·原研哉專題研究班從二〇〇四年度開始，便以「Ex-formation」未知化的方式進行共同研究。不過，雖然名為共同研究，並非全班進行相同的研究，成員可以依照興趣，以自己的方式來呼應該年的研究主題。

每年的研究主題，是經過全體同學討論、列舉無數的候選項目，以及無數次的投票所篩選決定的。二〇〇七年度，我們幾經商酌之後，將主題訂為「植物」。

將植物加以未知化

植物究竟是什麼呢？環繞在我們身邊的植物被視為大自然的象徵，也是受到保護的對象。大自然中除了植物以外，礦物、水、沙漠、颱風都屬於大自然的一部分。其中，沙漠、颱風等現象會危及到人類的生存環境，說明了大自然並非全然對人類有

益。而人類的行為終究只是大自然的一部分，即使人類無以生存，地球或大自然也不會因此絕滅。人類相互高唱著「珍惜大自然」、「守護森林」……，純粹只是為了維護利己的生活環境。

然而，在亞馬遜流域的熱帶雨林等植物蒼鬱茂密的場所，植物卻是猙獰的。這些力道威猛繁茂的植物能夠輕易凌駕所有的人造物質，像洶湧洪水般將其淹蓋吞沒。在這個地區，人造房屋等人工建物脆弱地不堪一擊。日本是個氣候溫暖的山陵國家，擁有恰如其分、欣欣向榮的植物，在植物的恩澤之下，發展至今。文化的起源發展來自稻作，睿智真理並非發源於人類，而是來自惠賜穀物開花結果的大自然。人類從大自然當中汲取智慧，文化因而誕生。與植物之間的交流，為生活與世界觀賦予切身的靈感，自然而然地，也將植物代表「恩澤」、「幸福」、「豐饒」的印象傳續下去。所以，當地球環境開始變化時，人類恐懼植物會從此遠離消逝，「保護綠色」的口號才因此出現。

反觀植物方面又是如何呢？人類為了自己的生活，以農耕或森林管理等任意手法，操控植物的成長，不斷阻撓植物肆意不受拘束的繁殖。農耕等同植物的下一世代、也就是果實遭到人類

食用，是一種粗暴蠻橫的行為。但植物從不抗議、逃生，只是靜靜地為生命所賦予的功能經營延續，保持不斷絕。無論是受到蹂躪、培育、保護、基因重組等任何人類任意侵犯的行為，植物從未反抗這些榨取，只是超然自得地生長著。植物究竟是怎麼看待這些狀況呢？

　　植物不似動物能夠進行思考，也無法活動，卻以旺盛的生命力與繁殖力，在大自然賦予的環境中，竭盡努力地生存下去。對於任何狀況，從不抱怨，也不會喜悅，默默尋求最大極限的生存，不倦怠地生長茁壯。在以一百年為一秒的時間單位中，樹木從大地冒出新芽、成長壯大的過程，猶如煙火般瞬間顯現；但在現實世界中，根本沒有如此動態的活動。每一片樹葉為了能夠有效吸收充足的太陽光，無不用盡全力地拔高長大，形成「茂密」的狀態。剎那的「茂密」經過時間的考驗、延續，形成森林、草原、凹地，或是花器裡的植物形貌。在如此反覆的思考之下，我們愈來愈覺得對「植物」的認識確實不夠真切，而這一連串的研究，正是嘗試對「植物」認識的不真切尋求解決之道。重點就在於如何提出精彩的「問題」。以下的研究，就是我們的嘗試。

Ex-formation

REVIEW 講評與解說

原研哉 ｜ Hara Kenya

P. 033 —— 047

OVERGROWN　植物會一直生長

小木芙由子・佐藤志保・西本步 ｜ Kogi Fuyuko, Sato Shiho, Nishimoto Ayumi

以剛萌發的芽，表現除也除不盡、不斷茂密湧出、綿延不絕生長
的植物繁盛茂密的樣貌。

乍看之下彷彿是件藝術作品，不過這是根據 Ex-formation 主題，
以重新認識植物為目標的批判性作品。容易受到過度保護的植
物，其實無論人類是生是滅，總是以自我不變的步調，不斷生長、
不斷覆蓋地表，展現強韌的特性。這些作品將植物的特性聳動地
描寫出來。運用令人感到意外的素材或部分，透過附著點點繁茂
的「芽」，強力傳達植物無論落腳何處，仍舊肆意竄冒生長奔放
的生命力。

溫帶季風的日本，植物的生育非常旺盛。愈往南行的熱帶地方，
旺盛程度更是呈正比增加，無論是石頭、樹木，「芽」能從任何
表面竄出頭來，唯有玻璃、金屬、塑膠的表面除外。如果「芽」
能在這些物質表面竄出的話，將會是什麼樣的景象呢？作品詳盡
觀察植物的種植方式。美麗卻令人心生畏懼的風景，令觀者難以
轉移目光。

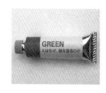

P. 049 —— 059

GREEN

鹿毛聰乃 ｜ Kage Satono

這項研究是針對「GREEN」這項色彩記號，人類究竟賦予何種意義，以及如何加以運用，設法提出「人類為什麼要塗抹綠色」這個疑問。「疑問」的架構就是這項研究目的，所以沒有答案。換句話說，這是以「疑問」作為完結的表現形式，或可說是一種批判。鹿毛聰乃首先拍攝擷取街道中著上綠色的細項物質。這些細項物質多與周圍環境格格不入，不然就是為了彌補破綻。GREEN彷彿是為了彌補這些破綻而著色的，如同為環境的傷口塗藥，或是貼上OK繃，是在無意識之下的期待行為。鹿毛聰乃絕非廉價地批判這些絕對無法稱之為美的行為，反而認為模仿植物顏色的行為，是一種令人悲哀的色彩應用。

鹿毛小心翼翼地傾聽將GREEN擺設在這些場所的人類心理，最後結果浮現「人類為什麼要塗抹綠色」這個如詩般的疑問。

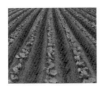

P. 061 —— 071

田畝／UNE The agricultural texture

伊藤朝陽│Ito Asahi

這是「材質」的設計。以清楚易解的物質樣貌作為依據，進行設計，結果確實傳遞出擁有農耕經驗者的共通感覺，得以深入人心。

伊藤朝陽最初便有意從事與農業相關的設計工作。初期階段，他想出如自動插秧機一般、以一定間隔滾出綠色的「文字修正帶」。文件的修正使用這種文字修正帶，文字就不再是只被白色塗抹覆蓋，運用在建築模型中，綠色小塊還能成為種植其間的綠地。不僅能夠將人為破綻還原歸零，還完成栽種植物這種充滿俏皮詼諧的作品。

伊藤也運用同樣的綠，黏貼在瓦楞紙箱波浪板的凸出部分，創造酷似田地耕犁形成「畝」般景觀的材質。成品的確像極了農地風情，令人不禁會心一笑。

紙箱、紙袋經過加工後，散發出不可思議的魅力；放入從農田中採獲的作物，則更明確凸顯那股魅力。

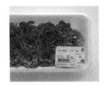

P. 073 —— 083

吃植物　Herbivorous

遠藤直人 │ Endo Naoto

超級市場的白色塑膠保利龍盤裡，盛裝著生鮮食品，外頭包覆一層透明保鮮膜。這是生活中常見的景象。雖然這些都是人為打造的光景，不過，人類打從來到這個世界，就以這種方式接觸大自然賜予的恩惠，早已不足為奇；相較於盛盤陳列，或許讓人更強烈感受的是「清潔度」。對於飲用罐裝水習以為常的世代來說，相較於直接湧出地面的水，認為罐裝水更加安全清潔。

反觀在白塑膠保利龍盤上包覆保鮮膜的包裝形式，也已強烈地成為「食物」的記號。人類透過透明保鮮膜，引發食慾，從張貼上的標籤記載得知食物名稱、意義，或賞味期限。賞味期限已經不再以人類的本能探尋。

遠藤直人觀察這種情況，將無法食用的花、樹木、松毬、稻草等，以上述的方式，加以包裝陳列。當我看見展現樹木年輪的橫切面時，食慾大增，也想在削刨的木屑上，淋上醬油。我一步一步地掉進遠藤直人的詞藻世界中。

P. 085 —— 095

輝映都市的植物　Plant that describes city

山根綾 │ Yamane Aya

人類即使沒看見植物的實體，也能感覺到植物的存在投射。映照在建築物上的樹木陰影、從葉縫之間灑落的陽光就是其中之一。相較於輪廓分明、濃厚、文風不動的建築物陰影，映照在水泥牆、石板地上的樹木陰影，更具流動性，嬉鬧多變。隨風擺動，鑽窺葉縫之間的綠光，婆娑搖晃，從未有片刻停息。沒有界線，焦點模糊不定。隨著樹影搖擺，人類感受到風與陽光。樹影就是感受大自然的媒介。

平常，人類從未明確地意識到這些樹影。存在於都市空間中的樹影，或許是最深入滲透人類感覺中，最真切的植物印象。

山根綾所描繪的景觀，正是都市中的植物光景。並非重新仰望審視植物的綠，而是以有機的陰影搖晃，探討飄盪在幾何都市建築表層的存在。山根綾的電腦繪圖，周詳地擷取展現存在於人類無意識深層中的大自然媒介樣態。

P. 097 —— 107

草　The wave of plant

沼田晴香 ｜ Numata Haruka

沼田晴香表示，植物的生長宛若洪水。的確，沼田晴香拍攝的植物彷彿是海嘯，凌駕人造物質，綻放繁茂的能量，擁有席捲世界的意志。

人類為了增加都市的綠色空間，種植草地、種植樹木、讓藤蔓攀爬，努力在花器中培育植物。剛開始植物似乎也在規劃範圍內，規矩順從地成長。然而植物從不溫順老實地遵守人類的規則而生長。隨著時間的經過，植物一定會不按排理出牌，侵犯人類的領域，形成橫溢四處的繁密茂盛。植物絕不停下腳步。

即使存在於不毛之地，仰賴著細微凹陷處或溝中所積存的泥土養分，植物仍能頑強生長。

沼田晴香透過觀察捕捉到這些樣貌。人類感受到植物旺盛繁茂的能量，不是在大自然中，反而是在人工的環境當中。

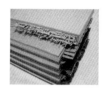

P. 109 —— 119

書口　意外的增殖

藤卷嗣能｜Fujimaki Tsuguto

植物在令人意想不到的縫細之間繁茂成長。當人類望見這些意外場所中的增殖時，更能實際感受到植物的存在。從人孔蓋細縫之間長出的草；種子飄盪到瓦片上發芽生長，在屋頂綻放黃色花朵的蒲公英；在腐朽衰壞的家中，從榻榻米縫間露臉的雜草。

藤卷嗣能的作品，喚起植物所具有的增殖意象，不是運用植物本身，而是書本與在書本中發展的排印字體。

突出於書口的文字，將本來應該是展現方正角度的場所，呈現虛無的存在感。僅是如此，就是已令人印象深刻。翻開頁面，才發現這些彈跳而出的物質，屬於文字的一部分，更添驚喜。藤卷分析植物魅力的存在感，嘗試與植物毫無相關的字體排印技法，非常獨特，並且帶來高度的覺醒效果。

為了製作從書口突出的文字，所有的加工皆是手工作業。絲毫不感破綻的精密作業，正確落實作者的意圖，光是這點，就值得一看。

P. 121 —— 131

色鉛筆的草原　Plants color pencil

渕瀬明子｜Fuchise Akiko

人類在望見幾百枝顏色名為「草」的色鉛筆時，腦中立刻浮現非常概念式的印象——「草原」。草原是數以難計的草的集結。因此，大量的「草」的色鉛筆的集結，物理性地反映出草原的架構。色鉛筆當然不是「草」。不過在集結數量龐大的色鉛筆之際，早已超越了色鉛筆原本的性質，化身為修辭性的存在。承載著「草」這個單字、描繪草色的鉛筆，此時化身為詩般的存在。是物質的詩，也是視覺的詩。

渕瀬明子不僅以量側重「草原」，還注意到「竹葉色」、「楓葉」等色彩變化與語言之間的關係，展現出不同的詩情變化。

色鉛筆化身為獨一無二的詩詞模型，描繪出不可思議的植物印象。

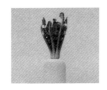

P. 133 —— 143

正確的蘿蔔　製作左右對稱的蘿蔔

佐久間惠莉‧高橋悠｜Sakuma Eri, Takahashi Haruka

正確的蘿蔔——這個大膽無懼的說法似乎在反喻蘿蔔從未「正確」。蘿蔔雖然目標成長為一個固定造型，卻往往事與願違。現實生活中的所有蘿蔔外型都呈現微妙的不同。

這種現實的偏差，反而令人偏愛，就像「扭曲的小黃瓜」才是正確的小黃瓜一樣。無論是覆蓋塑膠布、培育成容易料理的小黃瓜，或是以無農藥栽培、遭到蟲蝕而長得彎彎曲曲小黃瓜，同樣都是順應各個環境成長的小黃瓜。至少，從小黃瓜的觀點而言，都是同樣道理。兩位作者製作如迴轉體般、左右對襯的柏拉圖式的蘿蔔「花器」，構想培育虛擬的蘿蔔。現實中是否能夠利用這個花器培育蘿蔔，無法確定，不過，透過命名為「正確的蘿蔔」這個詩意裝置作品，在人類腦中產生對於植物鮮度的疑問，開始像蘿蔔般成長。「正確的蘿蔔究竟是什麼？」究竟是誰能夠順利拔出這項「疑問」呢？

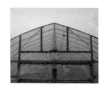

P. 145 —— 155

塑料溫室　Vinyl house

島津敦美・中西唯｜Shimazu Atsumi, Nakanishi Yui

兩人對於塑料溫室的存在，產生情感。誠如月曆中的影像所示，塑料溫室的外觀幾乎沒有任何季節變化。因此，多少令人覺得是違反自然的存在，而遭人忽視疏遠。然而溫室中，培育著現今日本農業主要作物的部分，是島津與中西深知的事實。

每個人應該都了解，這個長得像魚板、在白色膠膜內側其實是個變化多端的植物世界。僅是一張膠膜，就能戲劇地改變環境，是一項著實令人目瞪口呆的技術。

由於兩人對於「溫室」的興趣與情感已遠遠超過於一般人，因此已無法透過一般的研究或解說獲得滿足。他們思索以更巧妙的架構，來增進更強烈戲劇化的認知。於是「溫室絨毛玩具」誕生了。模仿塑料溫室外型製成的絨毛玩具，最初像個「枕頭」，在加上格狀線條之後，終於像個「溫室」。成品有各種大小尺寸，與其說這是絨毛玩具的規則，倒不如說是溫室的現實景象。

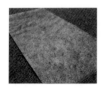

P. 157 —— 167

草坪拼布　Sheet of the grass

上村比紗 │ Kamimura Hisa

上村比紗最初就注意到「草坪」。草坪能夠舒緩人類的身心，由纖細微小的草所組成。均衡割除草坪表面之後，就能顯現細緻的圖紋，產生自然、用心栽植的印象。雖然是人為式排除其他植物、一種不自然的培育方式，草坪卻也藉由人類的力量，不受拘束地獨佔地表。

上村比紗注意到「草坪」，以品種與割草方式加以變化，分配架構，打算創作草坪的拼布。可是在思考過程中，季節超越了上村的計畫，也就是說，夏天結束了。

最後上村所引用的人工草坪，其實是「虛假」的草坪。野餐時，鋪在地上的「休閒鋪墊」的表面上，印刷著各種不同表情的草坪。休閒鋪墊的趣味不在於現實感，反而在於這種「虛假」感。

正因為以印刷為前提，所以能夠輕鬆享受植物的各種樣貌。或許這種輕鬆的感覺，正是草坪與人類之間的關係本質。如果現實生活中有這種鋪墊，我也想試試看。

OVERGROWN 植物會一直生長

小木芙由子．佐藤志保．西本步｜
Kogi Fuyuko, Sato Shiho, Nishimoto Ayumi

OVERGROWN 植物會一直生長

植物充滿著旺盛且猙獰的生命力。

原本認為是應當守護且脆弱的自然，其實無論如何排除或撲滅，植物總在無意間復活、繁殖、茂盛，強韌不屈服。或許這股堅強力量，才是植物的本質。廢棄的空屋，會被植物覆蓋淹沒；即使是柏油瀝青的空隙，植物照樣能夠生長。然而人類卻鮮少注意這種現象。在日常生活中，植物以無以預知的生命力，潛伏四處。

這項研究是在身邊常見的物品上，種植茂盛生長象徵生命力的「芽」，透過現實中絕對不可能的展現，嘗試顯現植物擁有的猙獰、生命力及韌性。在塑膠工業製品、湯匙表面等令人意想不到的素材或場所，這些茂盛的發芽景象，讓人不寒而慄，也注意到植物真實的另一面。

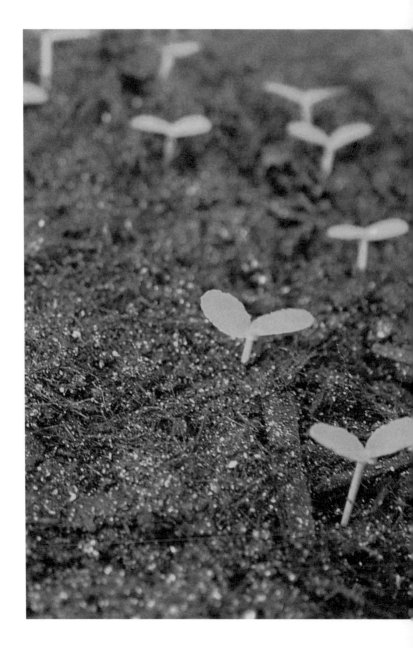

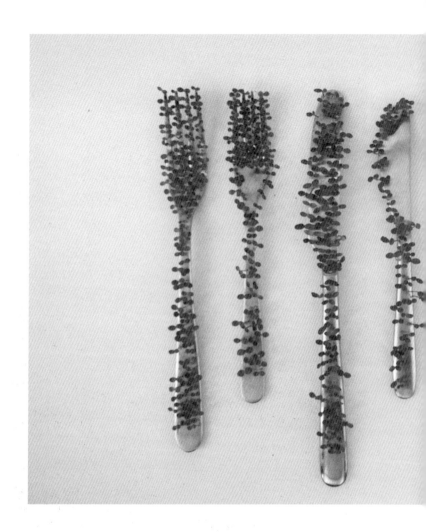

Ex-formation 植物

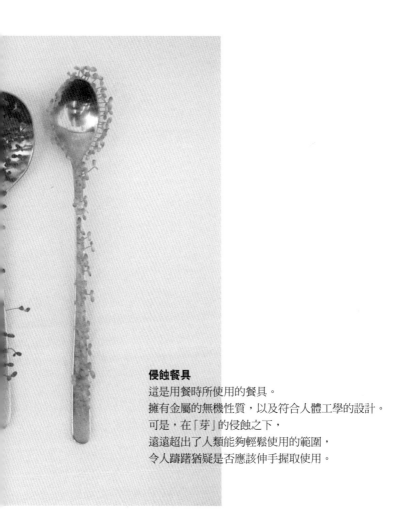

侵蝕餐具

這是用餐時所使用的餐具。

擁有金屬的無機性質，以及符合人體工學的設計。

可是，在「芽」的侵蝕之下，

遠遠超出了人類能夠輕鬆使用的範圍，

令人躊躇猶疑是否應該伸手握取使用。

手機的增殖
現代人不可或缺的人氣款式手機。
如此重要的生活必需品，來到植物面前，
立刻喪失原有功能，成為栽植的花盆。

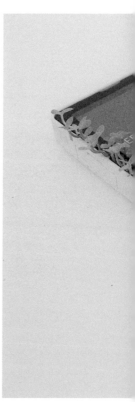

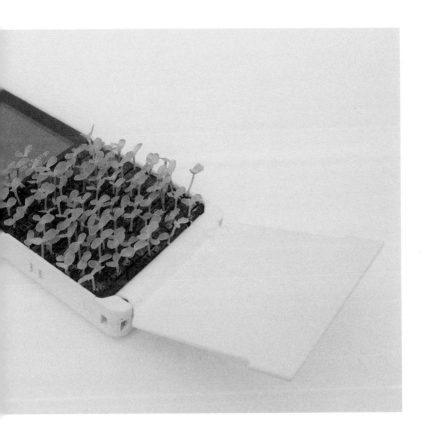

攀附玻璃杯的芽

追隨玻璃杯中少許殘留的水分生長的植物。
即使是無機的玻璃杯，即使水分所剩無幾，
植物從未忽視放棄。

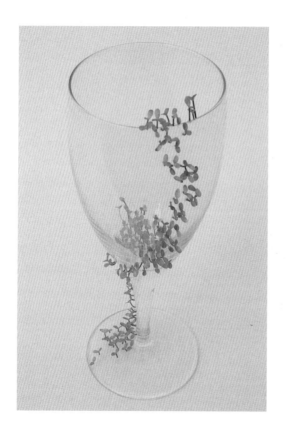

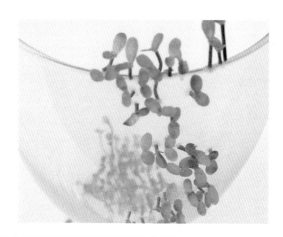

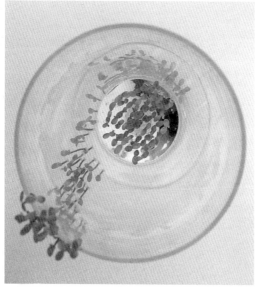

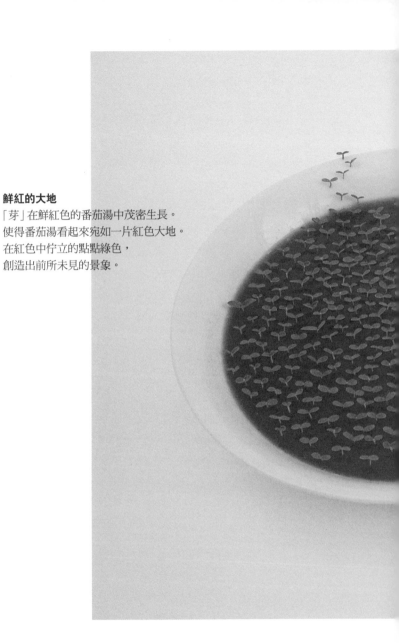

鮮紅的大地
「芽」在鮮紅色的番茄湯中茂密生長。
使得番茄湯看起來宛如一片紅色大地。
在紅色中佇立的點點綠色，
創造出前所未見的景象。

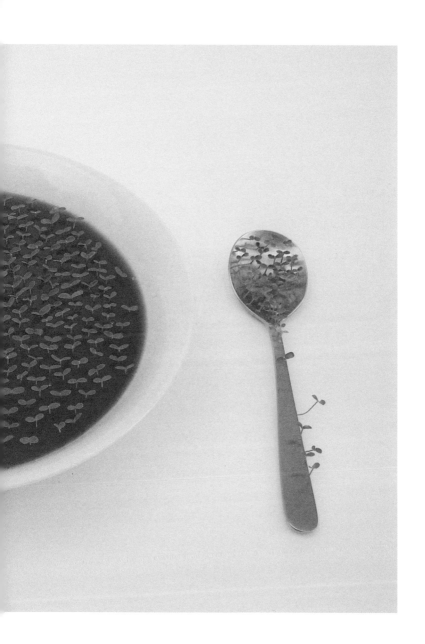

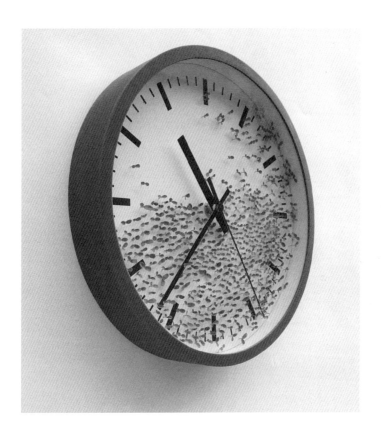

Ex-formation 植物

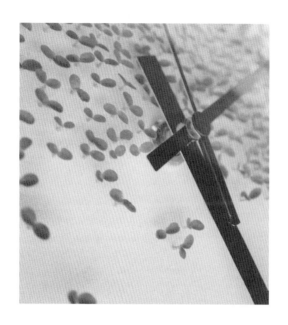

創造時間
在時鐘內生長的芽，彷彿正伴隨著流逝的時間。
植物與時鐘刻畫的時間，共同生長，
最後或許會成為超越時鐘、更能令人感受時間的物質。

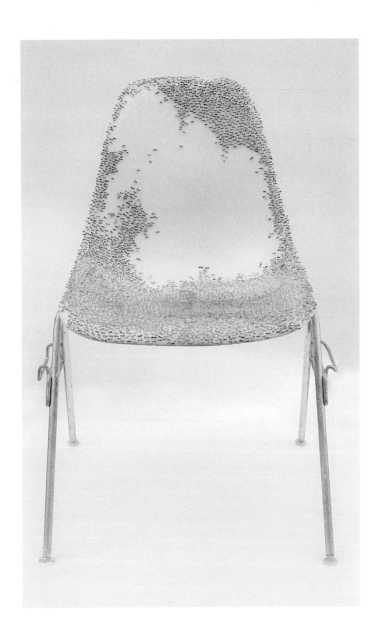

Ex-formation 植物

覆蓋椅子

椅子是用來包覆人類身體的道具，
但是當它被植物覆蓋之後，變得令人難以入坐。
白色椅子上茂密生長、堅韌強壯的「芽」，
令人感受到人工物質的脆弱。

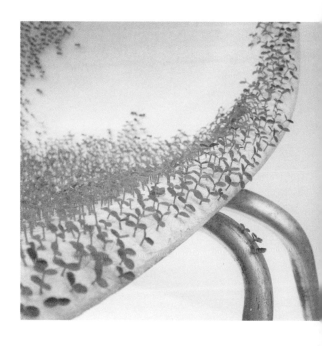

GREEN

鹿毛聰乃 ｜ Kage Satono

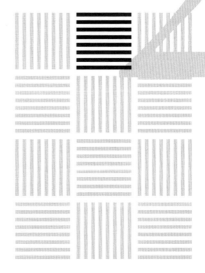

GREEN

人類為什麼要把東西塗綠色？

走在街上，四處可見表面塗著綠色的物質。護欄、工地現場或公園的柵欄、垃圾箱、標誌、椅凳等。這些假借綠色試圖表現出植物的印象，並非全然成功。在塑膠用品、金屬物、柏油瀝青上塗抹的綠色雖然是模仿植物的顏色，卻有著強烈的人工印象。

這種綠色完全是人工的，人類卻在都市之中，持續將它假扮成植物顏色……。這種都市環境的綠色，強烈展現出人類的笨拙與渴求植物存在的矛盾面。

這項研究以綠色為主題，探究人類在都市環境中賦予物質綠色的心理。除了以讚美綠色為觀點，拍攝街道中運用各種綠色的照片，另方面，也探討人類寄託於「綠色」的意義，於其上賦予不同的詞彙，並以顏料加以展現。

透過本研究，希望能夠協助大家了解綠色記號所創造的意義的豐饒性，以及人類對植物的各式各樣想法。

GREEN 050 — 051

從「綠色」了解人類對植物的想法

留意街道中各種塗成綠色的物質之後,發現這些物質在人類的生活中,多半擁有負面印象。好比垃圾車、工地的圍籬或遮布等……。人類似乎是為了掩飾負面印象,而運用這個來自植物的「綠色」。但事與願違。這些在街道中塗抹的綠色,人工且無機。這種意圖,以及迥異於植物顏色的綠色,似乎更能強烈感受到人類單方面對植物的想法。我在街道中尋找並感受這些人類寄託在綠色上的期望。

1. 工地圍籬
2. 步道的三角錐路障
3. 步道柵欄
4. 工地圍籬
5. 露天咖啡廳的陽傘
6. 禁止邊走邊吸菸的旗幟

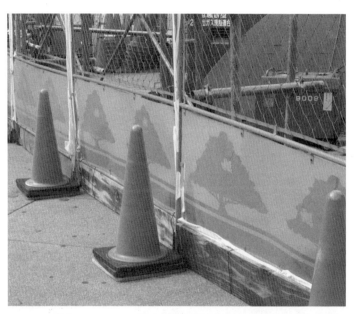

1. 「上學道路」的標誌
2. 路旁並列的三角錐路障
3. 月台柱子上纏繞的包布
4. 覆蓋工地的布幕
5. 垃圾車
6. 工地圍籬
7. 公共電話

| 1 | 2 | 3 | 5 | |
| 4 | | 6 | 7 |

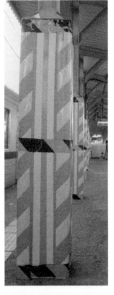

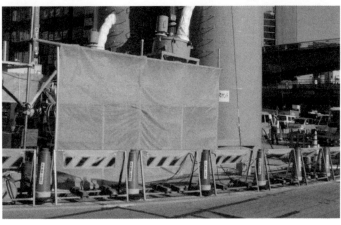

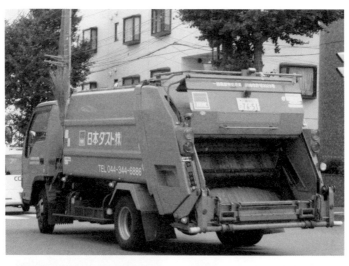

製作「GREEN」

設法將人類對綠色的想法與人工性質的綠色納入「GREEN」顏料名稱之中。人類不斷模仿自然的顏色、植物的顏色，以及對於「綠色」的強烈想法，與今日所面對的環境與慢活等各種生活方式息息相關。

分布於都市中，單調且整齊畫一的綠色，和人類的意圖相距甚遠，呈現人工且無機的景象。透過製成顏料名稱，鮮明地浮現人類所描繪的綠色理想與塗抹於都市空間中的人工綠色之間，所呈現的矛盾。

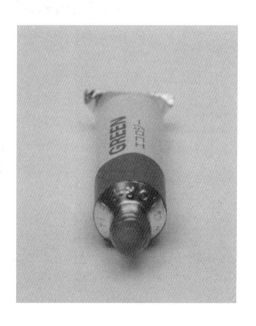

「綠色」的名稱

綠色這個詞彙包含了各種印象。
我依據自己的經驗，以及詢問身邊人士對「綠色」詞彙的想像，
歸納引導出下列印象。

鑑賞	溫柔
休息	健康的
輕鬆	偽裝
藥	平安順利
豐富	安心
謙遜	安全
生命	活力
矯正	循環
清潔	美化街道
有機的	合作
清爽	平安
新鮮	安眠
清淨	美膚
美麗	負離子
休憩	安全感
綠洲	觸碰交流
爽朗	短暫休息
舒服	伙伴
正確	可惜
安閒	手工製作
慢活	過度保護
療癒	禮貌
生態	悠閒
大自然	啟發

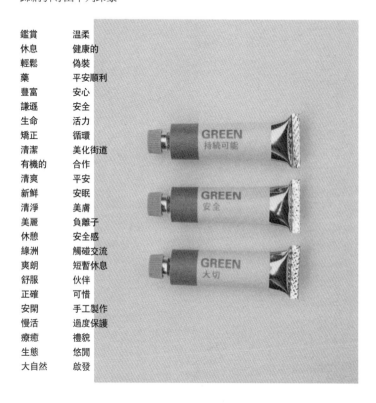

塗抹「綠色」

雖然是取自「自然」的印象，
實際上卻與自然顏色相差甚遠的「GREEN」。這種
充滿著對植物笨拙、矛盾的熱切希望與憧憬的綠色，
您將如何塗抹呢？

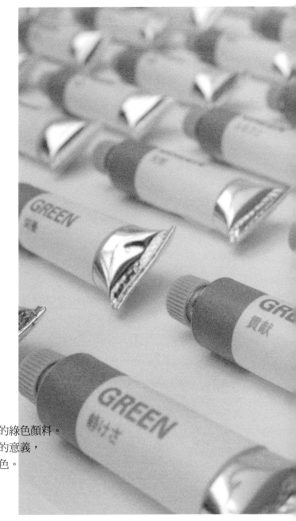

「綠色」的意義

乍看之下是重複排列的綠色顏料。
可是，透過賦予不同的意義，
便成為不同主張的顏色。

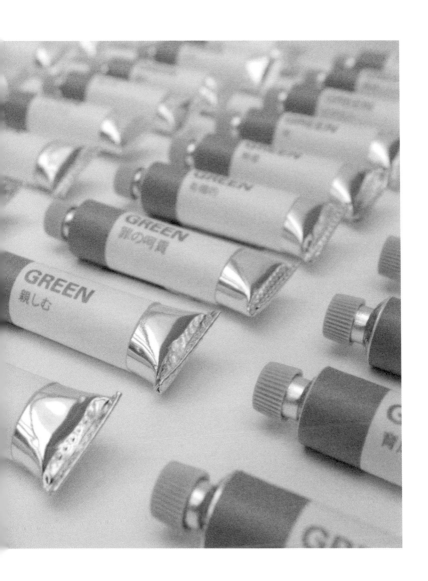

田畝／UNE The agricultural texture

伊藤朝陽｜Ito Asahi

3

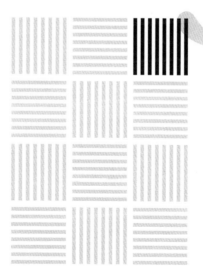

田畝／UNE The agricultural texture

我嘗試將田地、農園等「田畝景觀」，以「素材
／結構」表現出來。

自古以來，植物就以「農作物」的型態與人類的
生計有著密不可分的關係。整齊劃一且綿延不
絕的田園與茶田，不但廣闊壯觀，也為人帶來
鄉愁的情感，讓人感受到農作物獨特而不可思
議的魅力。這個研究主要著眼於農業中代表「藉
由人力整頓的植物形狀」──田畝。擷取出慣見
的「田畝」形態，並加以展開，或許更能真實地
感受到農作物在自然狀態下所無法具備的獨特
魅力。瓦楞紙波浪面的外型，貌似田畝的特徵，
利用這個特性，在尺寸規模改變之後，展現出
足以喚起眾人目光、不可思議的觸感。這次使
用常見的紙箱或紙袋，喚起潛藏在記憶與情感
深處的農耕觸覺。不同於單純的手觸感、肌觸
感，而是可引起興趣與注目的材質設計。

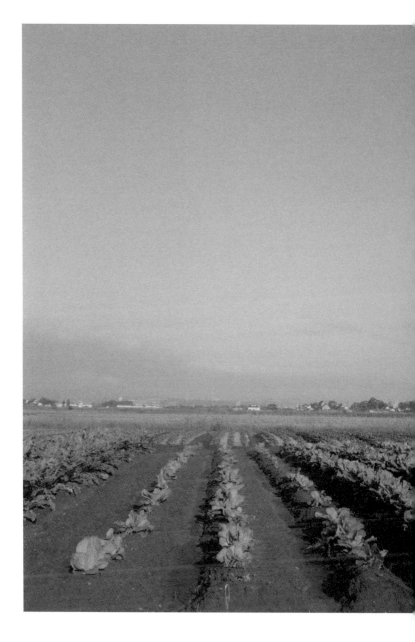

田畝／UNE

田畝

自古以來就是植物與人類共存的形態。

至今不變的外觀兼具合理的美感。

田畝，就是將田地翻整為細長（且多為平行）的土堆，

以做為栽種作物、播種之用。

單面瓦楞紙

將市售的瓦楞紙撕開其中一面而成。
分布平均的凹凸線條與瓦楞紙的牛皮紙顏色，
都讓人聯想到田畝。

抽取田畝的造型

在單面瓦楞紙上，黏貼人工草皮。

原本無機的凹凸物體立即化為有機且帶有些許懷古風情，

此外，不會感受到與田畝相同的人工感。

這是因為已經排除田畝的意義與功能，只抽取出造型。

所以明顯地與田畝不同。

不過，呈現而出的卻是不折不扣的田畝樣貌，

任何人看見了，都會聯想到「田畝」。

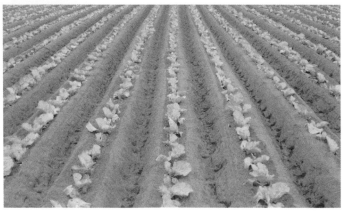

田畝／UNE　　　　　066——067

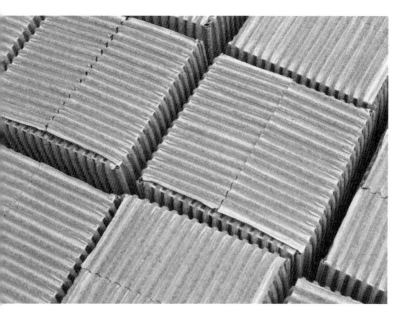

Boxes／小田畝

製作田畝的立方體。隨著數量的增加，
產生了各種不同的立方單位。
將許多田畝的立方體排列在一起，
便形成不可思議的空間，
彷彿在日本的原野景色裡，
常見的小方田地綿延而成的風景。

在Boxes裡放入蔬菜

將生長於田畝的蔬菜，放入以田畝為意象的紙箱之中。
蔬菜在田畝的包覆之下，
彷彿再次回到原本生長的環境，帶給觀者不可思議的感覺。

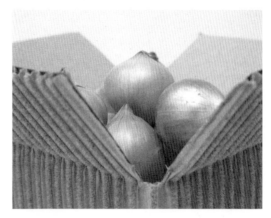

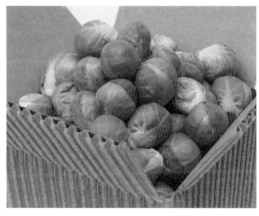

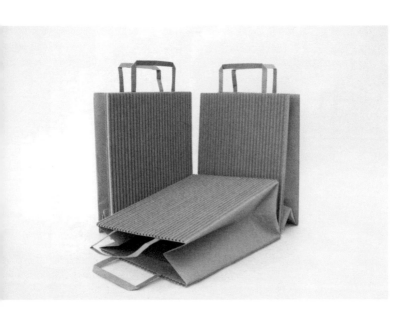

田畝／Paperbag

原本靜態的「田畝」化身成為紙袋，變成了「手提物」。
牛皮紙的質感不同於塑膠袋，
與田畝的觸感異常地調和。

在Paperbag裡放入蔬菜

在袋子裡放入大量吃不完的蔬菜。
只是將田畝的觸感施加於提袋上，
便能讓人聯想到肥沃的大地。

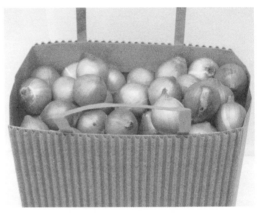

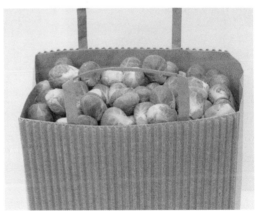

吃植物 Hervivorous

遠藤直人｜Endo Naoto

4

吃植物 Hervivorous

我們經常食用植物，卻從未意識到這一點。那是因為食用的植物都被賦予了專門的名稱，像是「蔬菜」、「水果」等種類。我運用誇張的技法，目的是想表現出「吃植物」這項行為的真實感。望著超級市場裡一盒盒盛裝在保麗龍盤上、貼上價格標籤的物品，讓人不禁深信這些就是用來吃的「食物」。這項研究，試圖扭轉人類對於包裝與保鮮膜的組合即為「食物」的認知，喚起一般人對日常生活中見到「食物」時的不同意識。例如，當我們看到一個包著保鮮膜、鋪有滿滿苔蘚的保麗龍盤時，心中應該會同時升起「這些苔蘚看起來好像很好吃」，以及「苔蘚可以吃嗎」等兩種不同的情緒吧。這兩種情緒同時產生的一瞬間，若去除「蔬菜」與「水果」等稱呼，就更能體會「每個人平日都在吃植物」這個事實了。

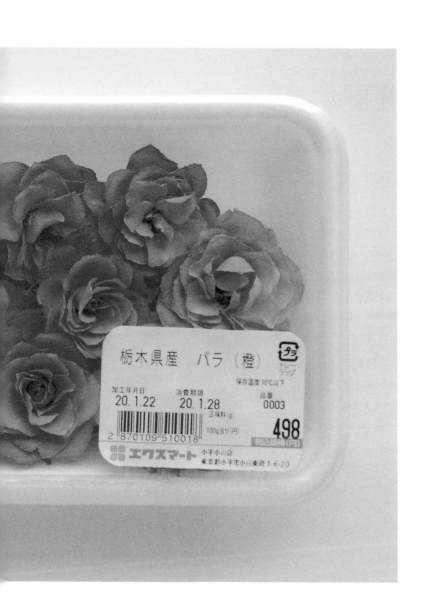

栃木県産　バラ（橙）

保存温度 10℃以下

加工年月日	消費期限	品番
20. 1.22	20. 1.28	0003

正味料(g)

100g当り(円)

税込価格（円）

498

2 870109 510018

エクスマート　小平小川店
東京都小平市小川東町1-6-20

神奇的保鮮膜

為了防止起霧，使用的是經過特殊加工的保鮮膜，
能使附著在表面的水滴自動流散，在視覺上保持良好的透明度。
與超市裡實際使用的保鮮膜是相同的。

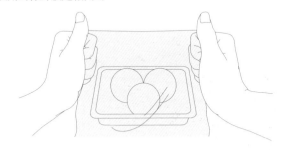

標籤上的訊息

我們在購買商品時，都會受到標籤上記載的訊息所影響。
雖然最近因食品標示不實的問題造成恐慌，
但是大家仍舊非常仰賴這張標籤。

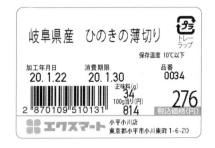

＊ 本研究所使用的LOGO、標籤皆為原創。
虛構的超市名稱エクスマート（EX Mart）
靈感來自Ex-formation。

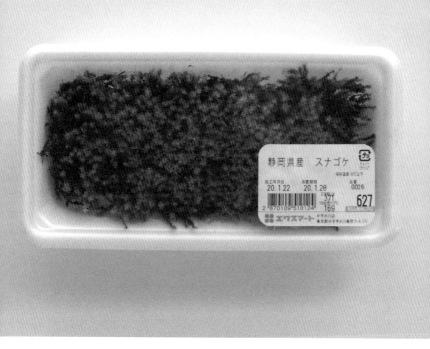

和風感受的苔蘚

苔蘚的種類繁多，有路邊隨處生長的，

也有經常用於日本庭院與盆栽中的裝飾，

甚至出現在日本國歌歌詞中，由此可見苔蘚與日本的歷史淵源。

這樣的包裝展現出迥異於日常所見的苔蘚樣貌，

看起來像是未知的食物。

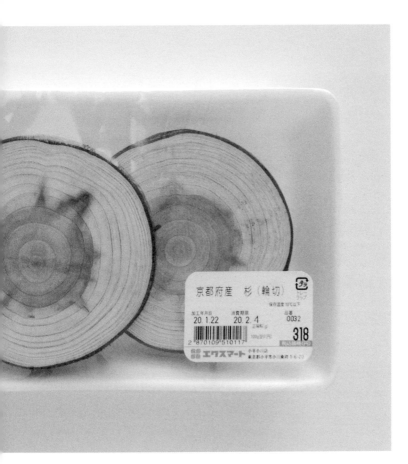

京都府産　杉（輪切）

保存温度 10℃以下

加工年月日　　　消費期限　　　品番
20.1.22　　20.2.4　　0032

2 870109 510117　　100g(価格/円)　　**318**

小平小川店
エクスマート　東京都小平市小川東町1-6-20

變化為各種不同型態的木材
我們的生活中常見具有各種用途的木材。
等距切割的年輪切片，
讓人聯想到同名的年輪蛋糕。

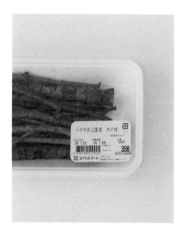

撿拾而來的物品
掉落在公園裡的樹枝。
將兩端切剪整齊之後的外觀，
令人聯想到沙拉蔬菜棒。

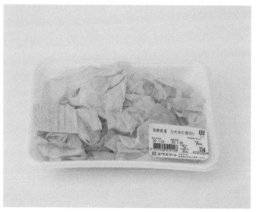

貌似柴魚片的刨木片
刨得薄薄的木材看起來如同柴魚片般，
整齊而優美的紋路讓人難以將視線移開。

吃植物

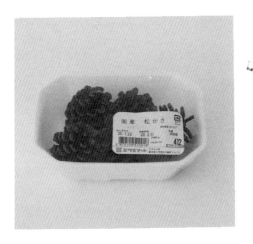

松毬

聖誕裝飾中少不了的松毬，
有時也會加工製成工藝品。
松毬入口時的堅硬感不難想像，
或許是松毬已為大眾所熟知的關係吧。

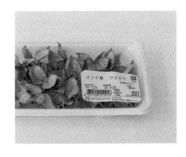

小型動物的食物

相信大家都有過孩童時期撿拾橡實的回憶吧。

裝在保麗龍盤裡的橡實，

看起來就像某種剝皮食用的食物。

營養豐富，是小型動物在秋季的重要糧食之一。

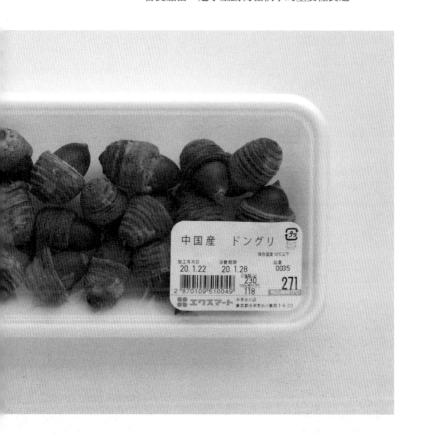

中国産　ドングリ

保存温度10℃以下

加工年月日　消費期限　品番
20.1.22　20.1.28　0035

230

118

271

2 870109 510049

エクスマート　小平小川店
東京都小平市小川東町1-6 20

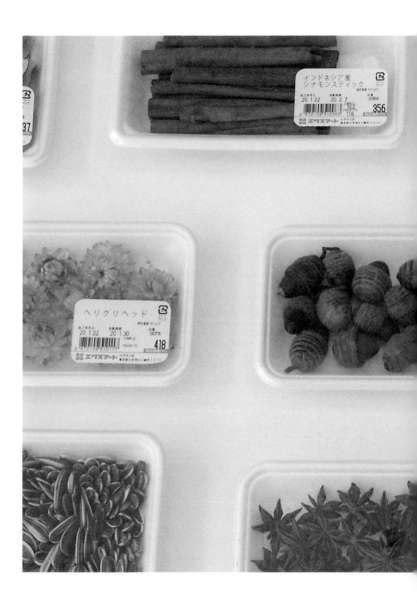

Ex-formation 植物

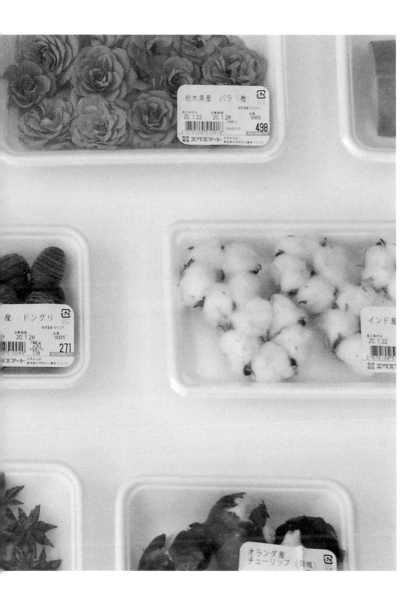

栃木県産　バラ（巻）
20.1.22　20.1.28　0003
498
エクスマート

産　ドングリ
20.1.28　0035
271
エクスマート

インド産
20.1.22
エクスマ

オランダ産
チューリップ（球根）

輝映都市的植物 Plant that describes city

山根綾｜Yamane Aya

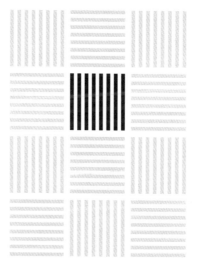

輝映都市的植物　Plant that describes city

這是樹影落在建築物壁面上所產生的景象。

我注意到葉縫之間灑落的陽光，這是植物所產生的獨特現象，因此我想表現出平常鮮少意識到的輝映於牆壁上的樹影。樹影是由溫暖的陽光與樹木堆疊所組成，讓人感受到清涼感，與其壯闊所帶來的安心感。身處於公園等廣闊平地所組成的自然場所時，或許會聯想到類似的風景。不過平常圍繞在我們的周遭，我們常見的卻多為委屈地隱身於建築物壁面、或是人為加工物下的樹影。希望能夠藉由這個作品，讓大家重新發現融入於日常生活景象中的植物之美。因為這正是陳述人類與植物共存於都市中的故事。

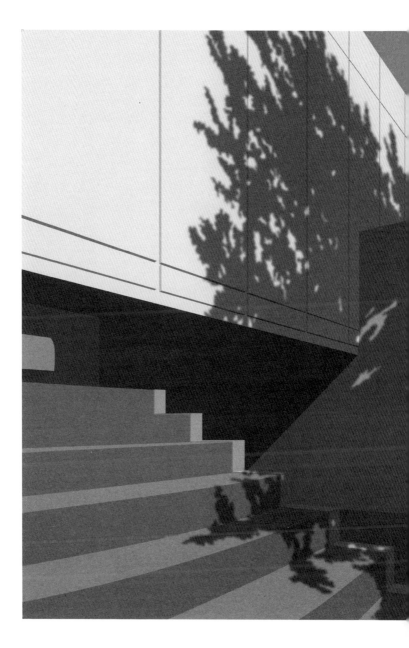

輝映都市的植物

從建築物感受植物

東京都內緊密地林立著許多大型的辦公大樓與栽植的樹木。雖然映照出與公園相同的樹影，但在過於整齊的街道中，樹木本身或許在無形中也已成為建築物的一部分。不過，幾何圖形的建築物與有機的樹影相互交疊，這樣的風景具有明確的對比，更能凸顯大自然的存在，彷彿從街景中被孤立出來似的。倒映在建築物上的影子緊緊攀附著壁面向上延伸，沒有一絲空隙，彷彿植物本身具有生命力。

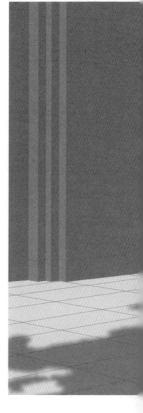

名牌店面

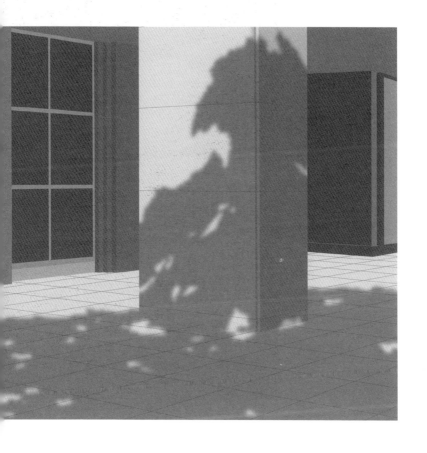

輝映都市的植物

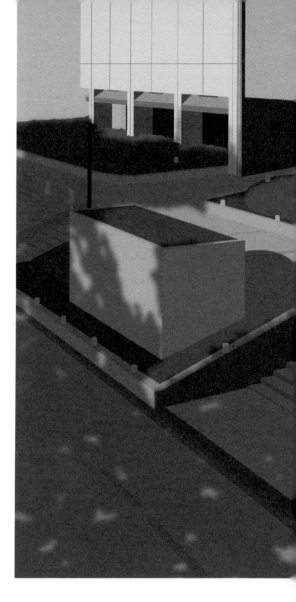

高樓大廈

Ex-formation 植物

記憶植物的形狀

即使建築物上只倒映出些許影子的形狀，
我們也能鮮明地感受出植物的樣貌。

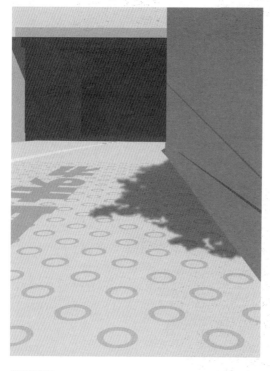

地下停車場

後方的巷弄
P.094 —— 095 代代木第一體育館

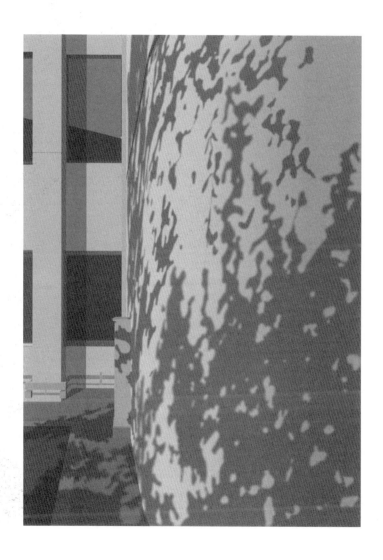

輝映都市的植物

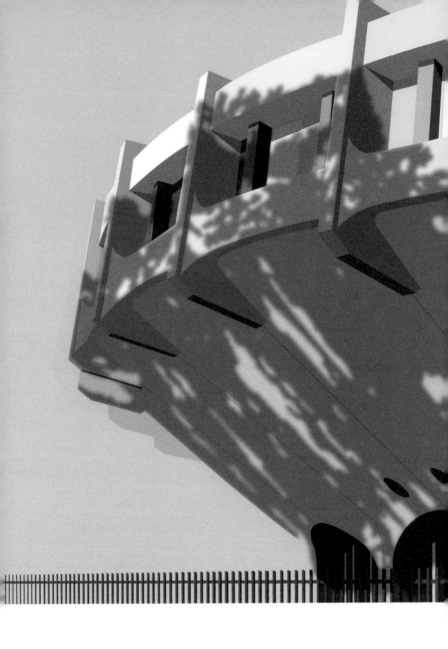

Ex-formation 植物

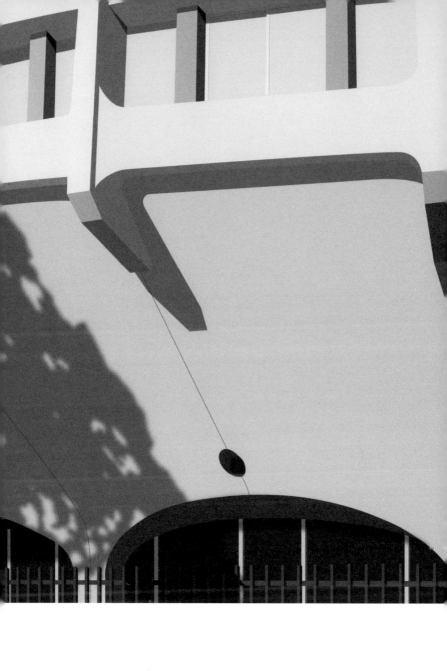

草　The wave of plant

沼田晴香｜Numata Haruka

草 The wave of plant

自古以來，人類就以剷除植物換取廣闊的生活空間。植物對人類來說雖然是不可或缺的存在，但是同時也是威脅。植物若過度繁殖，便會侵蝕、縮小人類的活動範圍。人類雖然喜愛栽種花壇與盆栽中的植物，另一方面卻鋪設柏油、修剪生長過於茂密的盆栽花木，來控制植物的生命力。一些無人居住、欠缺整理的空房子，往往在極短時間內便會被植物所淹沒。總之只要人類的活動降低，大自然便馬上展現出凶猛的姿態。

這個研究，嘗試以自然與人為的觀點，拍攝植物與人類互相爭奪空間的景象。這些在街上拍攝的繁茂植物照片，或許能夠讓人感受到植物具有斬也斬不斷的生命力，人類似乎永遠無法逃離植物。希望觀者可以藉此感受到身旁汩汩湧出的植物波濤。

東京都台東區

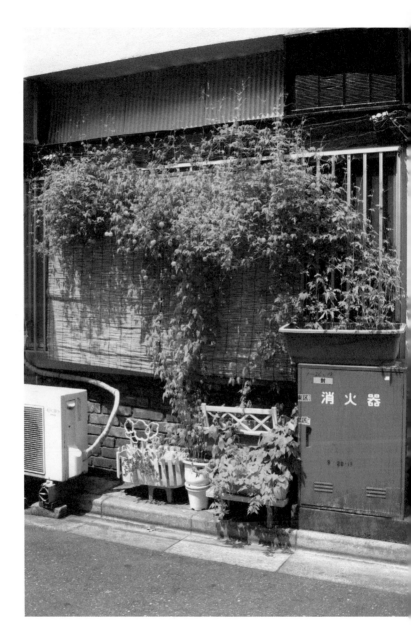

水向陽光展開雙手的形態

在白神山地時，當地稱為「MATAGI」的傳統獵人工藤光治先生曾經說過：「山毛櫸的葉子，就是水朝向陽光展開雙手的形態。」聽到這句話的時候，讓我覺得這種看待植物的方式相當有趣。對人類來說，植物時而有益，時而又造成妨礙，人類對植物又愛又恨。但是，不管人類心中存在著什麼樣的想法，植物仍舊一股腦兒地伸展、擴充自己範圍的兇猛模樣，看起來就像水一心向著陽光展開雙手似的。

東京都文京區

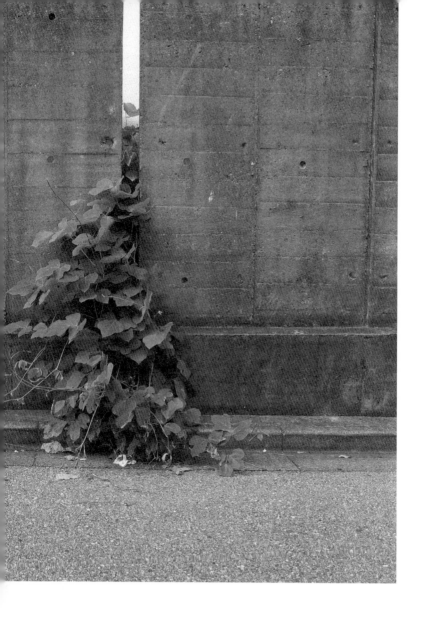

東京都小平市

Ex-formation 植物

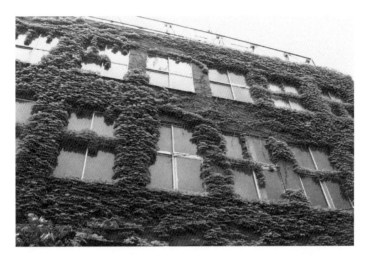

東京都小平市

東京都文京區

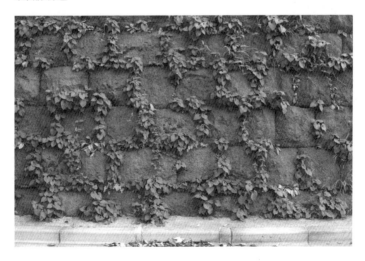

Ex-formation 植物

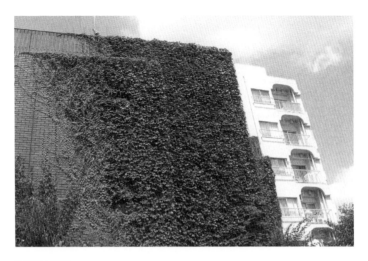

東京都中野區

東京都中野區

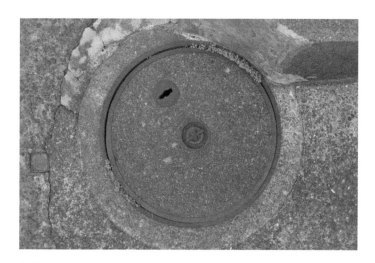

東京都國分寺市

東京都府中市

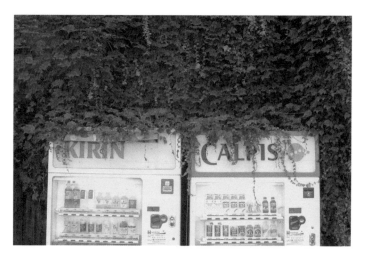

Ex-formation 植物

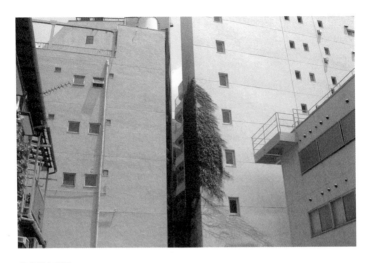

東京都台東區

東京都國分寺市

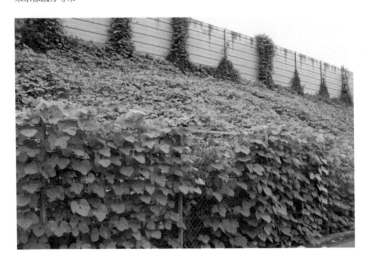

草　　　　　106──107

書口 意外的增殖

藤卷嗣能｜FujimakiTsuguto

書口 意外的增殖

「意外的增殖」是植物的特性之一。有時植物會突兀地出現在柏油路、人孔蓋、人工建設的地方，具有不管從何處都能長出的強韌以及在超乎人類想像的地方進行增殖的意外特質。

看著從這些地方冒出的植物，相信很多人都有過這種想法──「沒想到這種地方也能長出這麼多植物！」

這種「意外的增殖」能夠讓人感受特別深刻的關鍵在於「場所」。讓人類產生「沒想到從這種地方也能長得出來！」的想法的植物，大多生長在狹隘的空間、縫隙、經過人工處理過的場地等等。我認為這些想法的起源，在於一般人對於植物可能生長領域的理解，遭到推翻之故。

書本具備方正、直線的特性，人工製成的印象十分強烈。書口則具備有空間狹小、存有縫隙的印象。最重要的是，這個意外的場所應該更能感受到植物意外的增殖。希望觀者都能感受到「沒想到這種地方也能長出這麼多！」的小小突兀感。

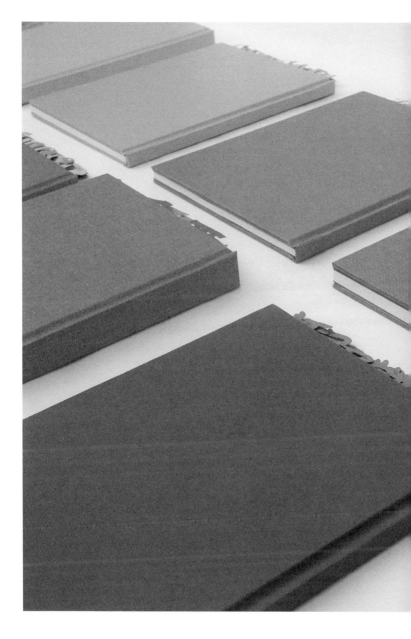

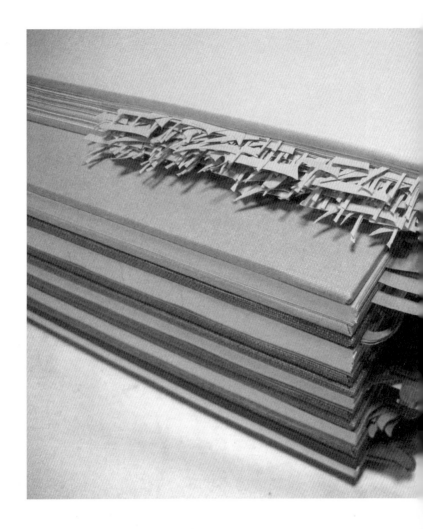

Ex-formation 植物

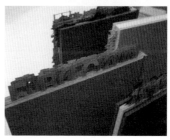

堆積的書本

從書口飛躍而出的各種文字，
將堆疊的書本變化為雜草叢生的山。
伸出手去拿取書本時，
讓人不禁懷疑眼前的物品究竟為何。

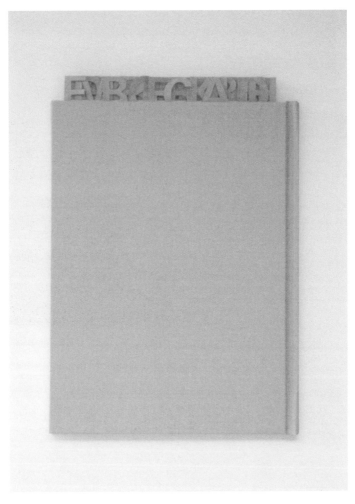

英文字母（大寫篇）
大寫的英文字母密密麻麻地從書本頂端飛奔出來。
幾乎等長的排列彷彿修剪得宜的植栽。

Ex-formation 植物

近距離觀察書口

一個個平常再熟悉不過的文字，

因為出現的場所與數量，而具備了特殊的生命力。

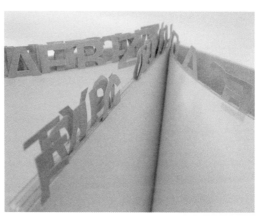

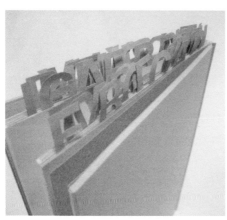

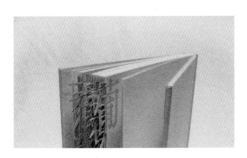

字形所喚起的印象
明體字形的直線與曲線形態，
喚起人類對植物的根與荊棘的印象。

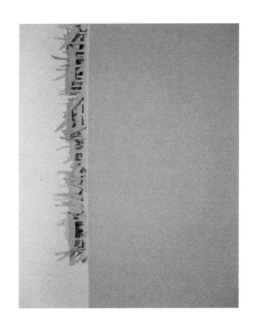

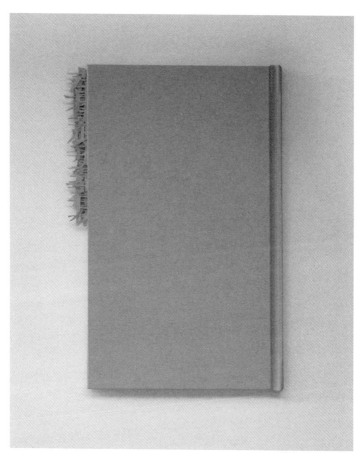

漢字（艸字頭篇）

橫向的增殖。實際上植物也會在電線桿或牆壁
等垂直的物體上增殖。
這種意外的繁茂為華麗的文字更添力道。

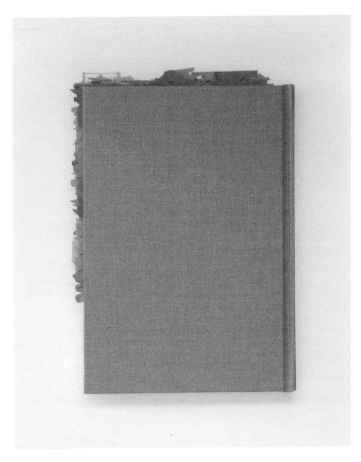

漢字（成語篇）
從上方與側面等兩個方向的增殖。字體隨頁碼而改變，
彷彿生長出不同種類的植物。

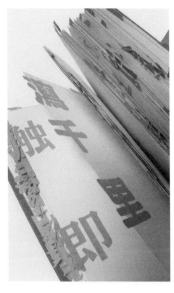

漸層所產生的事物
綠色系的色彩漸層表現出
各式各樣的植物形象。
不規則地從側面冒出，
著實展現植物的感覺。

色鉛筆的草原 Plants color pencil

渕瀨明子｜Fuchise Akiko

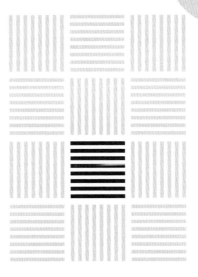

色鉛筆的草原 Plants color pencil

交纏的電線是「長春藤」的隱喻，而從男孩泳帽下緣冒出的小平頭的毛髮，則是修剪得很短的草坪的隱喻。

有時，我們會從植物本身以外的其他狀況，不經意地感受到植物的存在。這些事物融合在生活之中，在一瞬間吸引人們的注意。交纏的電線與從泳帽下緣冒出的頭髮，都不具備任何植物的要素，為什麼會讓人聯想到「植物」呢？我想那是因為植物本身已經超越具體的事物，成為某種意識上、概念上的物體。植物的茂盛程度遠遠超過人類的意識。這裡製作的色鉛筆，只是普通的「綠色色鉛筆」。數量龐大的色鉛筆。平常熟悉的色鉛筆反覆出現，看起來卻不像熟悉的色鉛筆，而是超越原本的意義，成為草原。希望觀者都能從色鉛筆中，感受到廣闊的大地。

色鉛筆的觸動
看著廣闊草原時，讓人自然變得很有精神。
或許因為每片葉子或每根草都蘊含著植物的生命力，
透過數量龐大的植物集合在一起的光景，觸動人心。

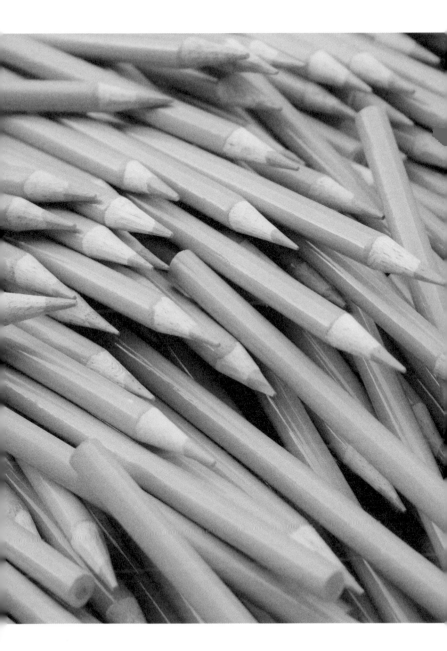

Study 1
草原

製作草色的色鉛筆。
只是賦予「草／Grass」這個名字，
就能讓普通的綠色色鉛筆帶有植物的生命力。
這個草色是實際生長在草原上、雜亂不知名的「草」，
由此調色而來。

ANTS COLOR PENCIL

色鉛筆的草原

Study 2
抽取出季節的更迭

隨著季節變化的楓葉讓人感受到生命的更迭。
將這個視覺變化置換成為色鉛筆。
只是將色彩抽取出來，
卻不可思議地望見了季節。

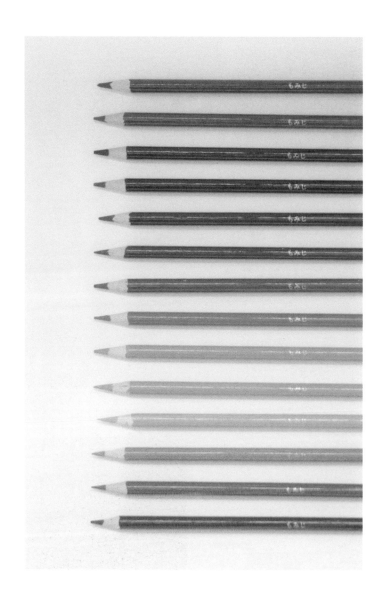

色鉛筆的草原

竹葉色鉛筆
與楓葉色鉛筆一樣，
將隨著季節變化的竹葉顏色製成色鉛筆。
不同於楓葉的豔麗，
竹葉使人強烈地感受到生命的日漸凋零。

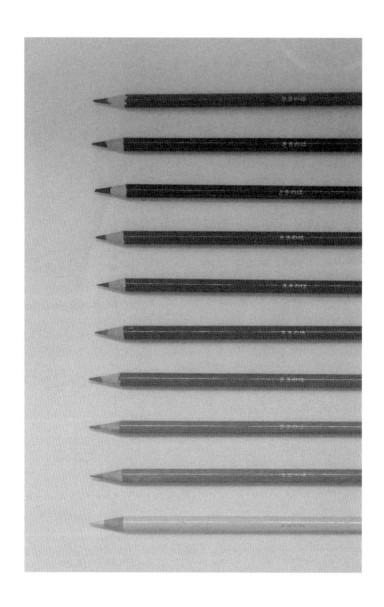

色鉛筆的草原

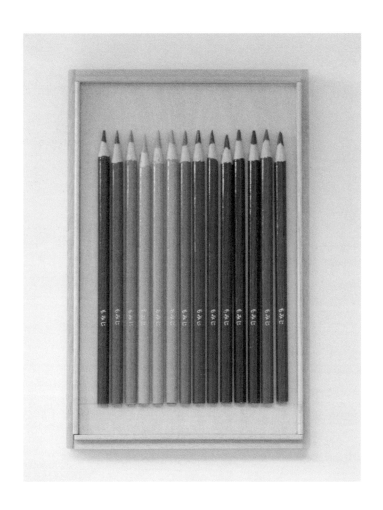

生命的色鉛筆

楓葉與竹葉都是以實際的植物為範本進行調色。
生命則大多由顏色這種視覺因素感受而來。

Ex-formation 植物

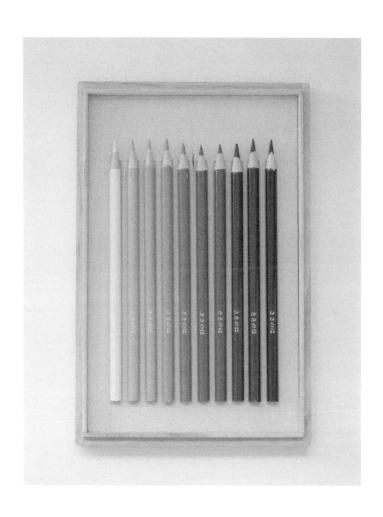

正確的蘿蔔 製作左右對稱的蘿蔔

佐久間惠莉・高橋悠｜
Sakuma Eri, Takahashi Haruka

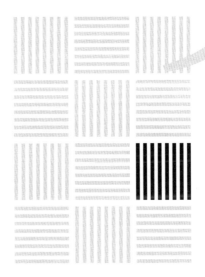

正確的蘿蔔　製作左右對稱的蘿蔔

植物生存於各種人為的環境之中，其中包含方形花器。可以選擇適當的大小、放置在喜歡的場所。對植物來說，這些器物場所看似有些擁擠。不過真的是如此嗎？事實上遠遠超乎我們的想像，即使在乍看之下非常不利的環境下，植物也能毫無畏懼地持續生長。為了在所賦予的環境中延續生命，還能改變特徵、改變形狀。植物就是具有如此強韌適應力與生命力。

我希望藉由這項研究蘿蔔來表現出植物的特質。使用圓筒狀的花器種植筆直的蘿蔔，種植而成的蘿蔔具備規矩、符合幾何學的特徵。近年來，有機蔬菜備受矚目，人類重新發現植物的自然價值，原有的姿態與外型重新受到重視。在人為環境中栽種的植物容易給人「人為栽種」的感覺，但「人為栽種」的植物在與自然環境相反的人為環境中，仍然蓬勃生長，其實這也可說是植物的自然姿態。

即使是乍看不利的環境，蘿蔔仍然規矩而挺拔地成長。植物原本就具備柔軟性，具有超乎人類想像的生存方法。希望大家能藉由這個蘿蔔發現植物另一個全新的面貌。

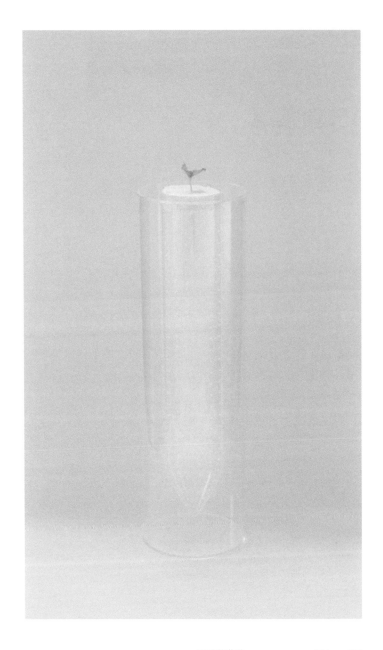

正確的蘿蔔

正確的蘿蔔形狀
具備一般蘿蔔所沒有的特徵，筆直的蘿蔔。
對蘿蔔來說，「正確」究竟是什麼呢？

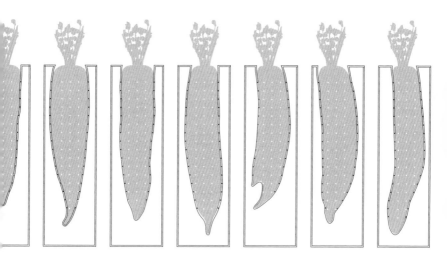

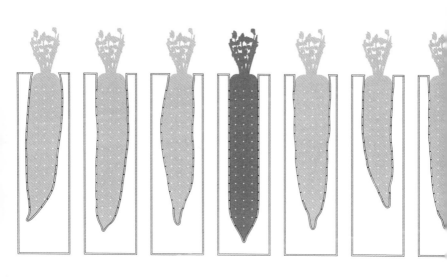

蘿蔔專用花器
「正確」蘿蔔的花器。
在裡面加水以栽培蘿蔔。
乍看之下或許是人類任性的要求，
但只要環境是經過整理的，
不管人類怎麼想，對植物而言，都不是
什麼大問題。

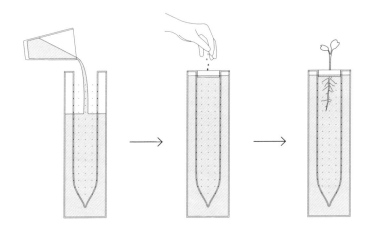

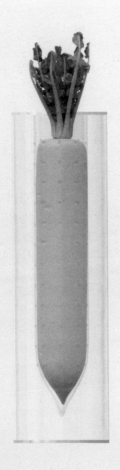

筆直的蘿蔔

兼具左右對稱與筆直外型的蘿蔔。

直挺挺的姿態有著人造商品才有的幾何學特徵。

充分地利用看似壅塞的花器，堅強而有力的活著。

正確的蘿蔔

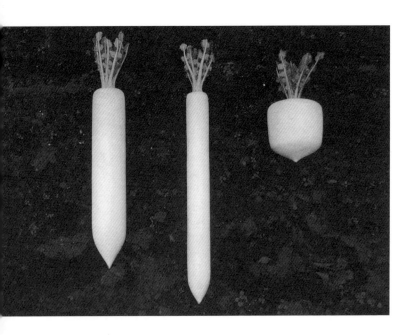

從正確蘿蔔所見的景象

將蘿蔔放在各種不同的場景。

從土壤到紙箱,對蘿蔔來說都是極為平常的光景。

不過一旦換成了「端正的蘿蔔」,

看起來就變得有些奇怪,成為不可思議的景象。

端正的不知是蘿蔔,還是周圍的狀況。

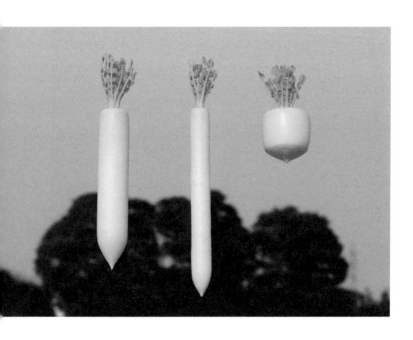

蘿蔔的多種造型

這些蘿蔔取名為「端正的蘿蔔」，

絕非是我刻意打算定義為「這才是蘿蔔正確的樣子」。

這裡所列舉的三種不同造型，只是其中的一小部分。

世上存在著無數個「正確的蘿蔔」。

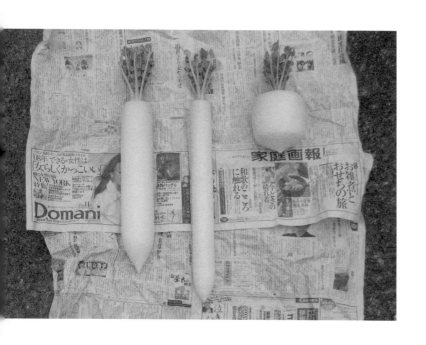

塑料温室 Vinyl house

島津敦美・中西唯 |
Shimazu Atsumi、Nakanishi Yui

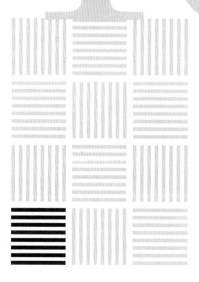

塑料温室 Vinyl house

陳列在超市的蔬菜、妝點庭園的盆栽、供奉在墓園的花卉、栽植在田地的幼苗⋯⋯。日常生活中的許多植物，栽種於稱為塑料溫室的設施中。但是，塑料溫室的存在本身似乎遭到忽視，可說是根本未受到重視。

塑料溫室其實是構成農村風景的一部分，常使人類興起懷古幽情，溫室作為「植物」的「家」，至今仍舊發揮功能，持續進化中。在四季交替更迭之下，人類望見溫室時，究竟抱持著什麼樣的心情呢？溫室內部隱藏著強烈的生命，表面卻維持著一貫的靜寂，塑料溫室總是與世無爭地佇立著。在自然風景中，永遠維持原貌，是潛藏於人工作業下農業的溫暖型態。這種模樣的塑膠溫室，惹人憐愛，始終維持簡樸而不令人討厭的姿態，透過「日曆」與「絨毛玩具」等兩項作品，應該能讓各位感同身受。

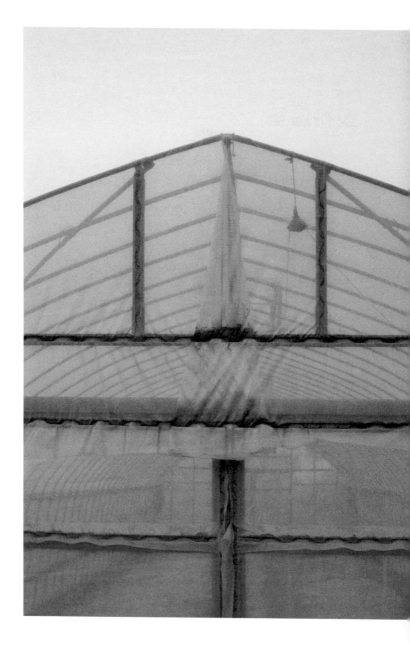

塑料溫室

Study 1
塑料溫室的日曆

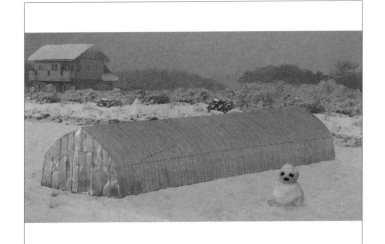

1 2 3 4 5 6 7 8 9 10 11 12 13 14 15 16 17 18 19 20 21 22 23 24 25 26 27 28 29 30 31

2 February 1 2 3 4 5 6 7 8 9 10 11 12 13 14 15 16 17 18 19 20 21 22 23 24 25 26 27 28 29

風景隨著季節同步變化，鮮明劇烈地變換表情。
塑料溫室則是以不變應萬變。
無論是下雨、下雪或在炎熱太陽下，
一直保持著不變的溫度與濕度。
日曆設定為擷取季節形式作為背景的方式，
設法將塑料溫室的影像融入其中。
維持不變且寂靜佇立的姿態，在受到無機目光注視的背後，
其實是以堅強的模樣，回應著人類的期待。

Ex-formation 植物

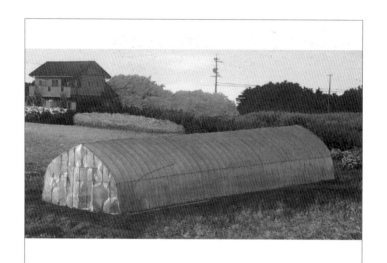

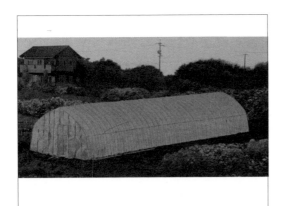

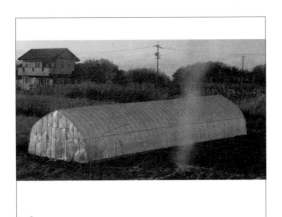

Ex-formation 植物

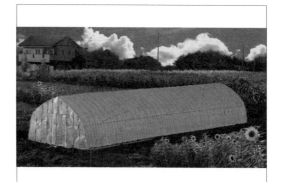

7 July 1 2 3 4 5 6 7 8 9 10 11 12 13 14 15 16 17 18 19 20 21 22 23 24 25 26 27 28 29 30 31

8 August 1 2 3 4 5 6 7 8 9 10 11 12 13 14 15 16 17 18 19 20 21 22 23 24 25 26 27 28 29 30 31

11 November 1 2 3 4 5 6 7 8 9 10 11 12 13 14 15 16 17 18 19 20 21 22 23 24 25 26 27 28 29 30

12 December 1 2 3 4 5 6 7 8 9 10 11 12 13 14 15 16 17 18 19 20 21 22 23 24 25 26 27 28 29 30 31

塑料溫室

Study 2
塑料溫室絨毛玩具

透過柔軟的絨毛玩具這種與溫室素材迴異的質感，
凸顯塑料溫室的獨特形態。
重新欣賞溫室的外型時，
才了解在不知不覺中，
塑料溫室早已悄悄地隨處存在於日常生活之中。
獨特的魚板外型與洗鍊的設計，
是為了以生產功能或效率為優先考量，
此外，也是展現植物與人類共生的樣貌。
儉樸卻必須肩負各種期待的樣貌，
希望各位能夠感受到這種忍人憐愛的特點。

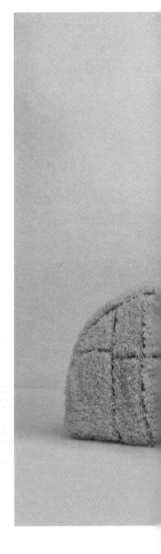

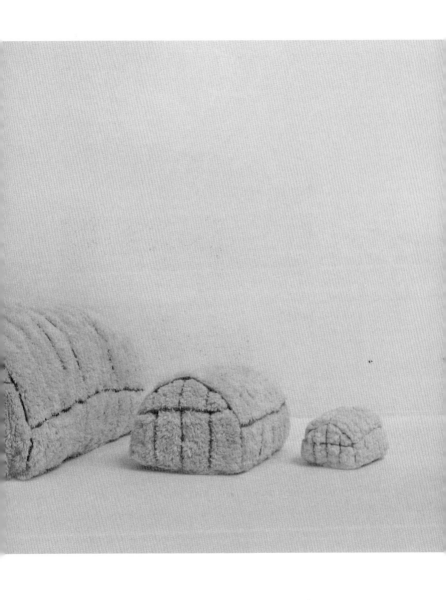

塑料溫室與農家

製作完成的「塑料溫室絨毛玩具」

懇請農家成員捧在手心裡，提供拍攝。

蓬鬆柔軟，溫暖絨毛玩具的印象，

似乎映照出農家成員投注於蔬菜中的愛情。

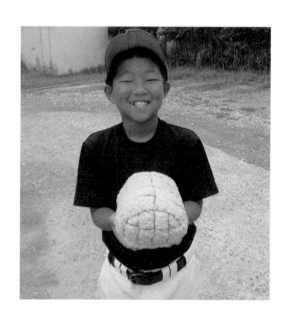

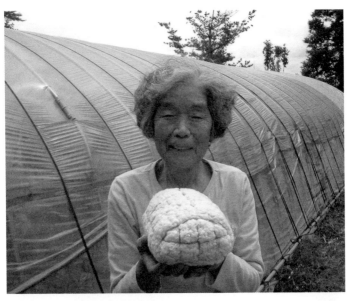

草坪拼布 Sheet of the grass

上村比紗｜Kamimura Hisa

11

草坪拼布 Sheet of the grass

「草坪拼布」是「草坪」與「拼布」結合而成的新詞彙。「草坪」是在建築空間裡或是造園時，作為「自然」與「綠油油」的象徵，多半經由人工栽植。另一方面，「草坪」也提供人類生活中的活動場所（或坐，或躺……），賦予喜樂與滋潤的體驗，是珍貴難得的存在。對於「草坪」這種兼具「自然」與「人工」兩面的植物，我非常感興趣。

於是，我嘗試運用「草坪」的視覺效果，製作休閒鋪墊。我認為用於遠足郊遊的休閒鋪墊與「草坪」擁有相同用途，能夠創造出相同的使用景象。將這項自然物質「草坪」引進工業製品的休閒鋪墊，蘊含著對人類實際運用「草坪」的批判。接著，將製作完成的「草坪休閒鋪墊」，試用在實際的生活空間，除了感受到透過常見的郊遊「樂趣」，竟能了解植物所帶給人類的心理效果。請各位欣賞交織在各種生活空間中的拼布「草坪」。

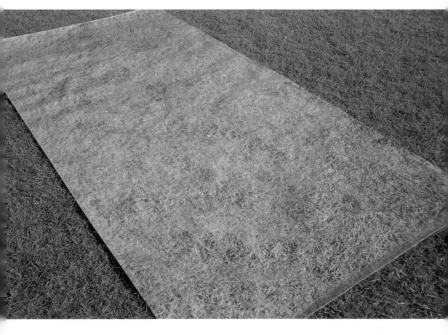

「草坪拼布」的多樣變化

雖然說是「草坪」，卻是千變萬化，各有千秋。
於是休閒鋪墊採用各式各樣的「草坪」模樣，
製作多樣化類型。

草坪鋪墊／
草坪（normal）

草坪鋪墊／
雜草叢生的草坪

草坪鋪墊／
剛修剪的草坪

草坪鋪墊／
足球場（人工草坪）

鋪在大學校園餐廳的地板上吃便當
在仿石紋的地板上
放上鋪墊，產生雙重偽裝的效果。
相較於席地而坐，更增添清潔感與快樂。

腳踏車用的遮雨塑膠布
鋪墊如同軟布般能夠隨意變形，
這項製品達成實際「草坪」
所絕對無法做到的複雜樣貌。

鋪設在溜滑梯降落口遊玩
著地點的地面不同於其他的地面，
賦予著地時的安全感。

草坪拼布

Ex-formation 植物

替代藍色塑膠布度日的生活

瓦楞紙箱、報紙、藍色塑膠布
已成為流浪漢居所的註冊商標。
除了透過鋪墊圖紋將藍色塑膠布變身成「草坪」，
削弱藍色塑膠布的誇張性，
在此同時，流浪漢存在本身的嚴肅感
反而令人會心一笑。

草坪拼布

躺在屋簷下

休閒鋪墊能夠輕鬆攜帶至任何地方，非常方便。

鋪上一張「草坪鋪墊」，

就能獲得不同於直接躺在水泥地上的特有安心感。

但相對地，

也產生了與庭園「草坪」迥異的偽裝「草坪」的虛構性。

鋪在起居室內，扮起郊遊家家酒
將偽裝「草坪」鋪在房間裡，
出現現實生活中絕不會出現的木板地「草坪」。

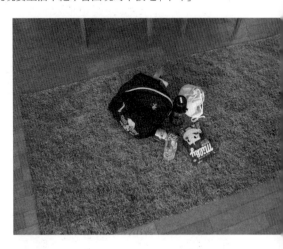

替代門前的腳墊
玄關是室外轉為室內的空間，
經由鋪設「草坪鋪墊」，
原本是在室外的「草坪」
逆轉成為「室內」。

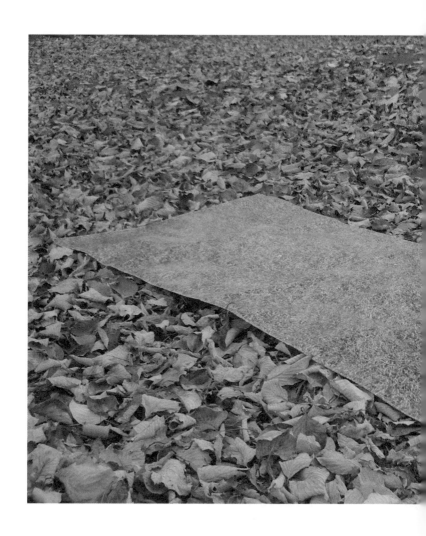

Ex-formation 植物

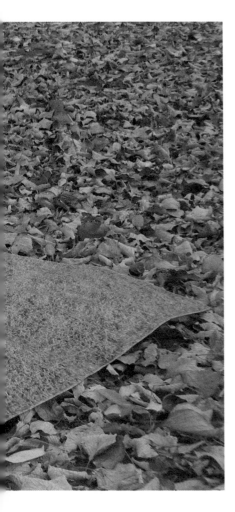

鋪於枯葉上的草坪鋪墊
鋪在枯葉上的「草坪鋪墊」。
無視周圍的狀況，甚至與季節毫無相關。
雖然是偽裝，仍然毫不視弱地展示「草坪」的力量。

展示風景

EPIROGUE

成員介紹

武藏野美術大學畢業暨課程修畢作品展

原研哉專題研究班的一年

展示風景

武藏野美術大學畢業暨課程修畢作品展
2008.1.25—28

畢業暨課程修畢作品展為期四天。
展示空間中，幾乎沒有真正的植物，
卻充滿了植物的生命力。
從齊聚一堂的植物表情中，
希望能夠讓各位對植物產生嶄新想法。

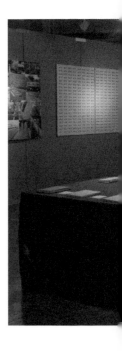

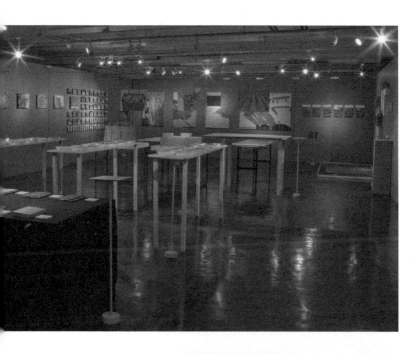

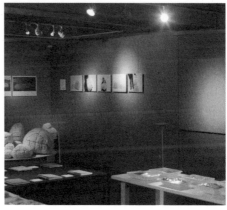

展示風景

EPILOGUE 原研哉專題研究班的一年

原研哉專題研究班｜Hara Kenya Seminar

四月……我們在四〇五教室集合

這是間小教室，比往常上課的教室狹窄了一半以上。十五位學生與一位教授，大家摩肩擦踵並肩而坐。我們圍繞在約兩張榻榻米大小的桌子旁，相互點頭招呼。沒有任何陌生的面孔。不過，早已熟識的臉孔，重新以「研究班學生」齊聚一堂時，反而有些不一樣的感覺。男教授一位，男同學兩位，女同學十三位。雖然有些陰陽不協調，這些將是在二〇〇七年度同甘共苦一年的原研哉專題研究班的成員。第一天進行自我介紹，四月中主要是研習老師所提出的Ex-formation（請參照PROLOGUE）、以及歷屆學長的主題（'06皺／'05 RESORT／'04四萬十川），先提高大家的學習士氣。五月之後開始討論研究主題。

五月……開始決定研究主題

我們採用少數服從多數的公平方式決定主題。每個人各提出五個提案，提案書寫在紙上，貼在牆壁，然後投給贊同的題目。當然，老師與同學同樣擁有一張選票的權利。過程雖然有些曲折，略遲於往年，不過終於在六月初決定了研究主題。

六月……決定研究主題

二〇〇七年原研哉研究班的主題是Ex-formation「植物」。當時，校園說明會舉辦在即，時間倉促。現在回想起來，所有同學的最後成果，都不同於當時的簡報發表。

為了思考植物，於是出現各自製作「植物」寫真集等的課題。

課程之間，正逢老師的生日，同學為老師驚喜慶生。全班開心地猛吃超大的生日蛋糕，尺寸之大，令人無法相信國分寺竟有販賣這麼大的蛋糕。

暑假進入後半段，即將結束，這時有些同學開始略有進展。

◎「OVERGROWN」試作。最初是利用筷子等自然物質的工業製品，嘗試植芽。

決定主題時的情形
——May 14, 2007

慶祝原研哉教授的生日
——June 11,2007

簡報時的情形
——January 22,2008

◎「田畝」試作。從耕耘機獲得靈感，開始製作田畝製造機文字修正帶。

七‧八月……暑假。研習營

暑假開始，七月下旬前往白神山地舉辦研習營。由於白神山地位於東北地方，即使是在盛夏，仍舊涼爽宜人，不過，爬山卻像是一項酷刑。晚上在民宿重新省思進行狀況，決定暑假期間個人進行的內容。這時，約半數同學已經逐漸展現最後型態。經歷體驗多項難得珍貴的體驗，緊湊的三天研習營終於結束（參照PROLOGUE）。

◎決定拍照留存「草」照片。

◎「色鉛筆的草原」最初是計畫製作各種植物顏色的色鉛筆。

◎「塑料溫室」開始著眼於塑料溫室。從取材開始著手進行。

◎「草坪拼布」嘗試培育草坪。最初曾計畫使用真正草坪。

◎「輝映都市的植物」著眼於灑落葉縫之間的陽光。

九月……暑假結束

決定每週發表進行狀況與意見交換。

◎「正確的蘿蔔」開始著眼於花器。開始嘗試製作。

◎「GREEN」著眼於綠色。開始嘗試將世界中的各種物質塗為綠色。

◎「吃植物」發現植物＝食物。

十月……中間說明會

◎「書口」最初計畫從書口躍出草狀物質。

十一月……努力製作

雖然時間緊迫，不過已經能夠約略看出成品輪廓，課堂上的報告日漸充實。每週的進度報告愈來愈精彩。到了二〇〇八年一月，展示加上簡報。三天前還是空無一物的大教室中，成功地變身成為Ex-formation「植物」展的會場，也承蒙多位貴賓的蒞臨捧場。於是，我們的一年，暫時劃下了句點。

成員介紹

介紹一年來共同研究的伙伴十六位，以及提供協助的人士。

原研哉　　鹿毛聰乃　　沼田晴香　　高橋悠

小木芙由子　伊藤朝陽　　藤卷嗣能　　島津敦美

佐藤志保　　遠藤直人　　渕瀨明子　　中西唯

西本步　　　山根綾　　　佐久間惠莉　上村比紗

特別誌謝

池谷智（株式會社寺岡精工）／小田切岳志（Oriental產業股份公司）／神子知也／岸本朋子（日本設計中心）／小日向晴夫／齊藤康範（株式會社寺岡精工）／澤田翔平／澀谷瑛子／大門邦彥（Oriental產業股份公司）／竹內正（株式會社寺岡精工）／多田正純／千葉義晴（Printech股份公司）／西本明／荻原秀壽（Oriental產業股份公司）／平野昌太郎／間瀨亮／南館崇夫／本木亮太／小林製作所股份有限公司／吉田慎吾／綠色計劃的所有成員（杉並區立和泉小學校）
　　　　　　　　　——稱謂省略，依照五十音順序排列

謝辭

承蒙各方人士的協助，
我們順利畢業並成功舉辦畢業作品展，以及出版書籍。
協助作業的前輩、後輩、友人，
還有製作現場的工作人員，總是爽快承諾我們的無理要求……。
若缺少任何一員，我們絕對無法獲得如此亮麗的成果。
對於還是半調子的我們，承蒙各位不離不棄，
藉此表達衷心的感謝，謝謝各位。

二〇〇八年十一月　原研哉研究班全體

參考文獻

《地球環境研討會-1 何謂地球環境》，坂田俊文 編著，OHM社，一九九三。
《系列叢書 木的文化1 樹的事典 美麗森林與自然的素材》，朝日新聞社，一九八四。
《花卉圖鑑 蔬菜 For those who love vegetables》，草土出版，一九九六。
《花卉王國 第一卷 園藝植物》，荒俣宏，平凡社，一九九〇。
《我們真的喜歡自然嗎》，塚本正司，鹿島出版會，二〇〇七。
《一色一生》，志村ふくみ，講談社，一九九四。
《現代新國語辭典》，金田一春彥 編，學習研究社，一九九四。
《被花追逐的恐龍 天空的挑戰者》，NHK採訪組，日本廣播出版協會，一九九四。
《草坪的故事》，北村文雄，Softscience社，二〇〇一。
《Grand Cover綠化指南》，都市綠化技術開發機構 Grand Cover 共同研究會編，
　　鹿島出版會，二〇〇六。
《Grand Cover計劃 地被植物綠化手冊》，小澤知雄、近藤三雄，誠文堂新光社，一九八七。
《製作草坪庭園的竅門》，京阪園藝，農山漁村文化協會，二〇〇六。

參考網址

『REBAR的公園計劃』——http://www.rebargroup.org/

エクスフォーメーション
Ex-formation 植物
視覺藝術聯想集

原 著 書 名	Ex-formation 植物	
作　　　者	原研哉＋武藏野美術大學 原研哉研究班	
譯　　　者	蔡青雯、龔婉如	
美 術 設 計	黃暐鵬	
責 任 編 輯	林如峰	
編 輯 總 監	劉麗真	
總 經 理	陳逸瑛	
發 行 人	涂玉雲	
法 律 顧 問	台英國際商務法律事務所　羅明通律師	
出　　　版	麥田出版	

台北市中山區 104 民生東路二段 141 號 5 樓
電話：(02) 2-2500-7696　傳真：(02) 2500-1966　blog：ryefield.pixnet.net/blog

發　　　行　英屬蓋曼群島商家庭傳媒股份有限公司城邦分公司
台北市民生東路二段 141 號 11 樓
書虫客服服務專線：02-25007718・02-25007719
24 小時傳真服務：02-25001990・02-25001991
服務時間：週一至週五 09:30-12:00・13:30-17:00
郵撥帳號：19863813　戶名：書虫股份有限公司
讀者服務信箱 E-mail：service@readingclub.com.tw
歡迎光臨城邦讀書花園 網址：www.cite.com.tw

香港發行所　城邦（香港）出版集團有限公司
香港灣仔駱克道 193 號東超商業中心 1 樓
電話：(852) 25086231　傳真：(852) 25789337　E-mail：hkcite@biznetvigator.com

馬新發行所　城邦（馬新）出版集團【Cite(M) Sdn. Bhd.(458372U)】
11, Jalan 30D/146, Desa Tasik, Sungai Besi, 57000. Kuala Lumpur, Malaysia
電話：(603) 90563833　傳真：(603) 90562833

印　　　刷　中原造像股份有限公司
總 經 銷　聯合發行股份有限公司　電話：(02)2917-8022　傳真：(02)2915-6275
初　　　版　2010 年（民 99）7 月

定　　　價　新台幣 320 元
I S B N　978-986-173-660-0　Printed in Taiwan
著作權所有・翻印必究

城邦讀書花園
www.cite.com.tw

國家圖書館出版品預行編目資料

原研哉。Ex-formation 植物：視覺藝術聯想集
／原研哉作；蔡青雯譯－初版－臺北市：麥
田出版：家庭傳媒城邦分公司發行，2010.07
譯自：Ex-formation 植物
ISBN 978-986-173-660-0（平裝）
1. 視覺設計 2. 日本美學 3. 作品集
960.931　　　　　　　　　　　　99010616

Ex-formation Shokubutsu
by Kenya HARA / Musashino Art University, Hara Kenya Seminar
Copyright © 2008 Kenya HARA
and Musashino Art University, Department of Science of Design, Hara Kenya Seminar
All rights reserved.
Originally published in Japan by HEIBONSHA LIMITED, PUBLISHERS, Tokyo
Chinese (in traditional character only) translation rights arranged with
HEIBONSHA LIMITED, PUBLISHERS, Japan
through Japan Foreign-Rights Centre and Bardon-Chinese Media Agency